柯錫杰 KO SI-CHI

攝影五十年精選

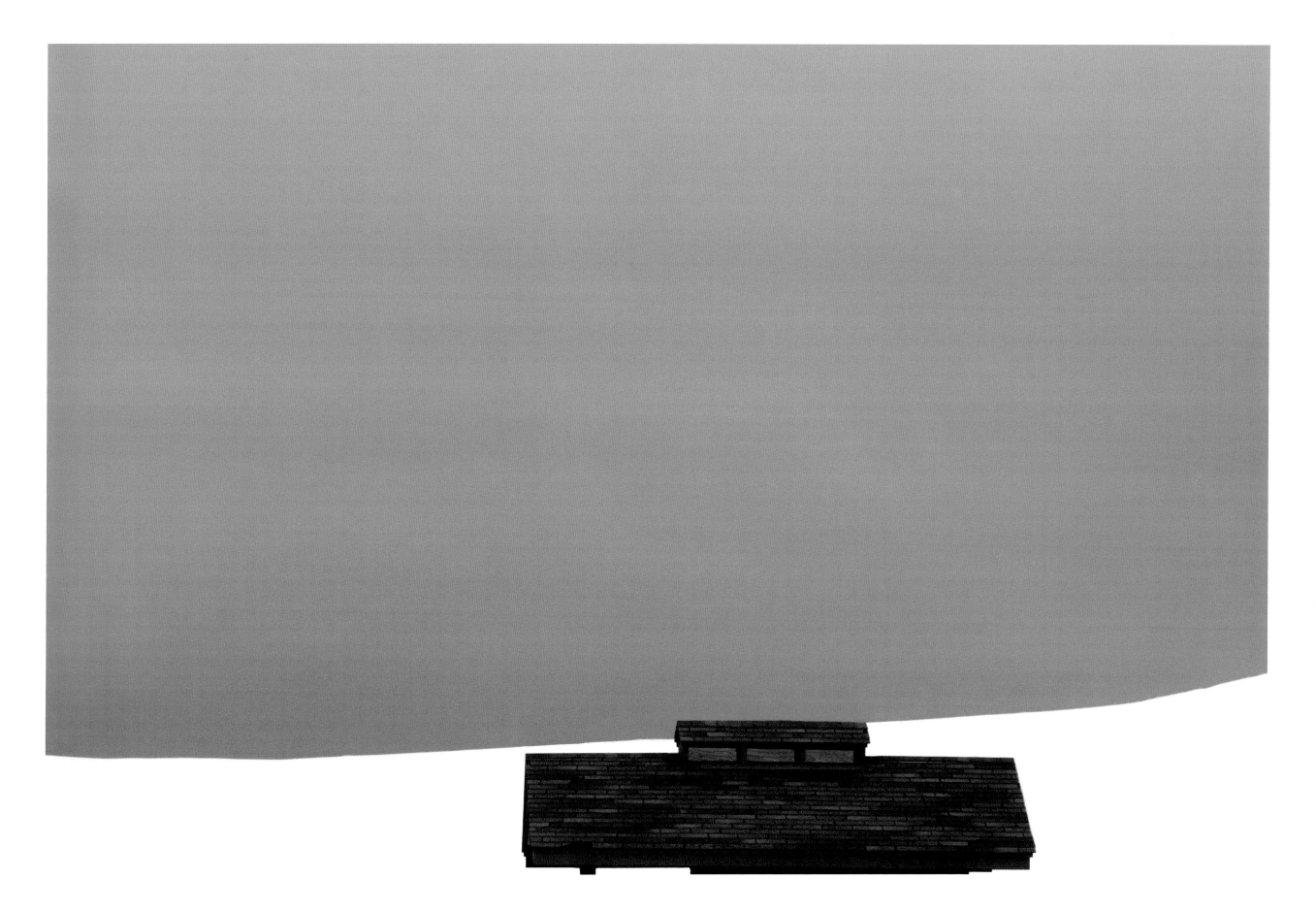

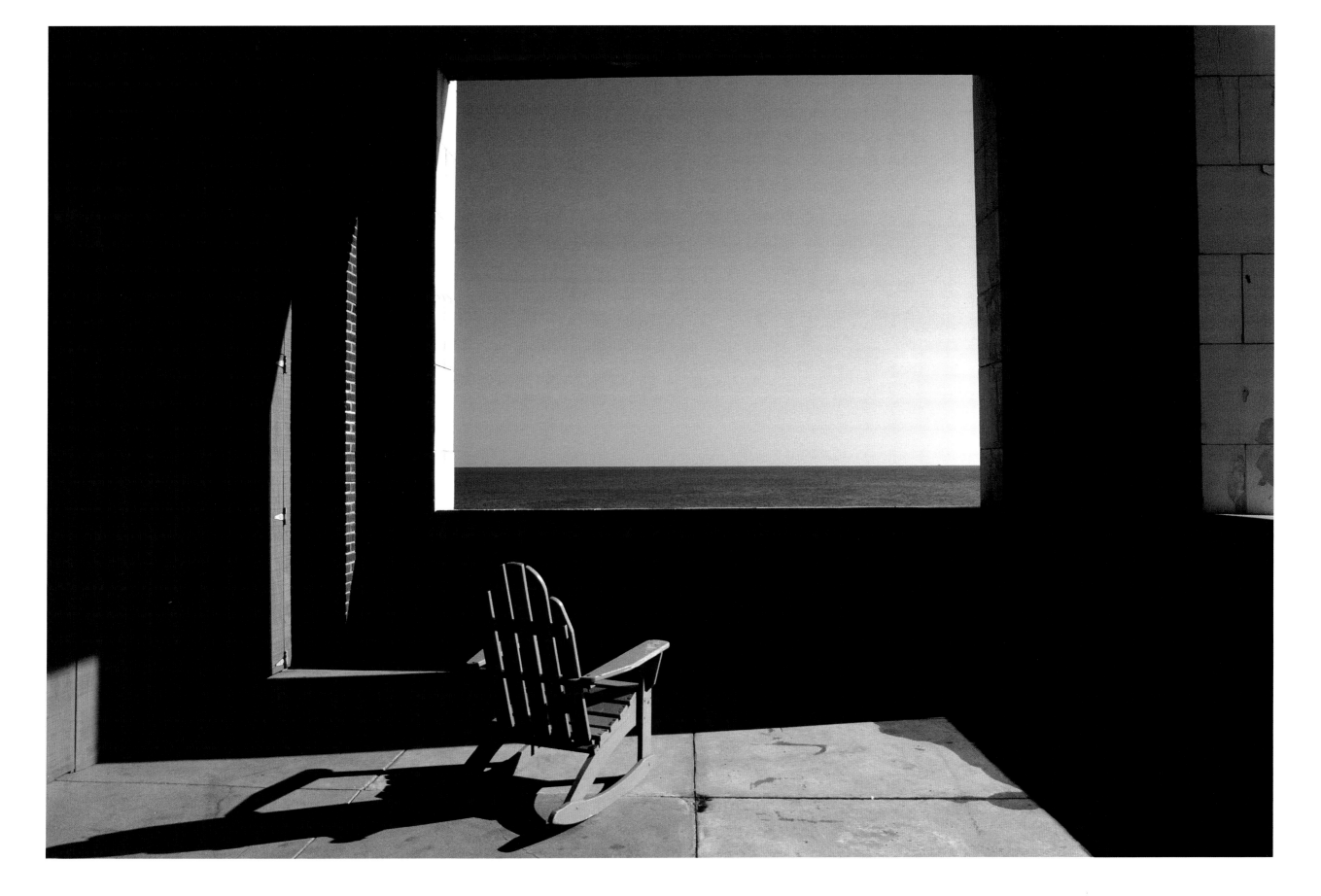

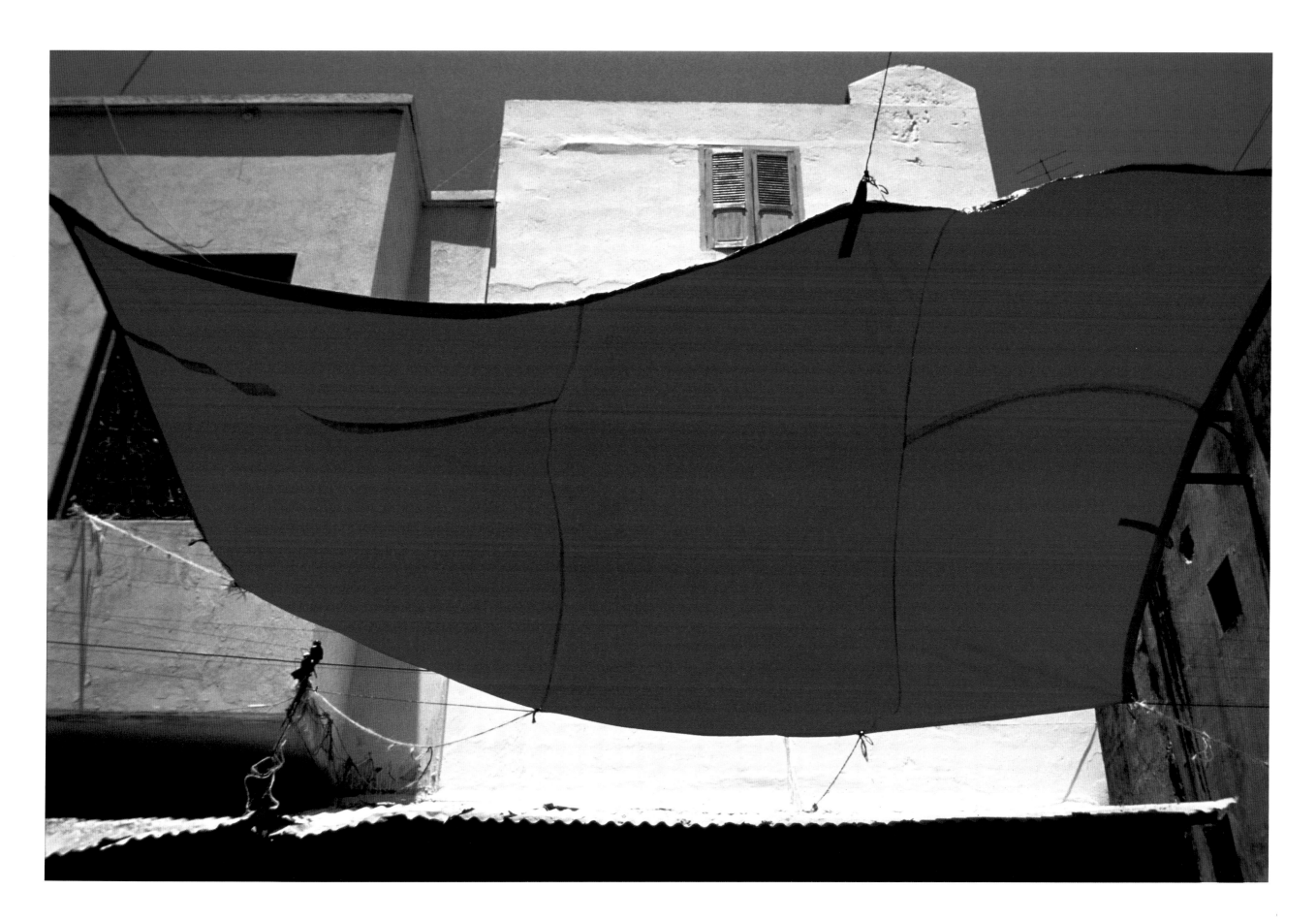

大紅　1981　摩洛哥　Big Red

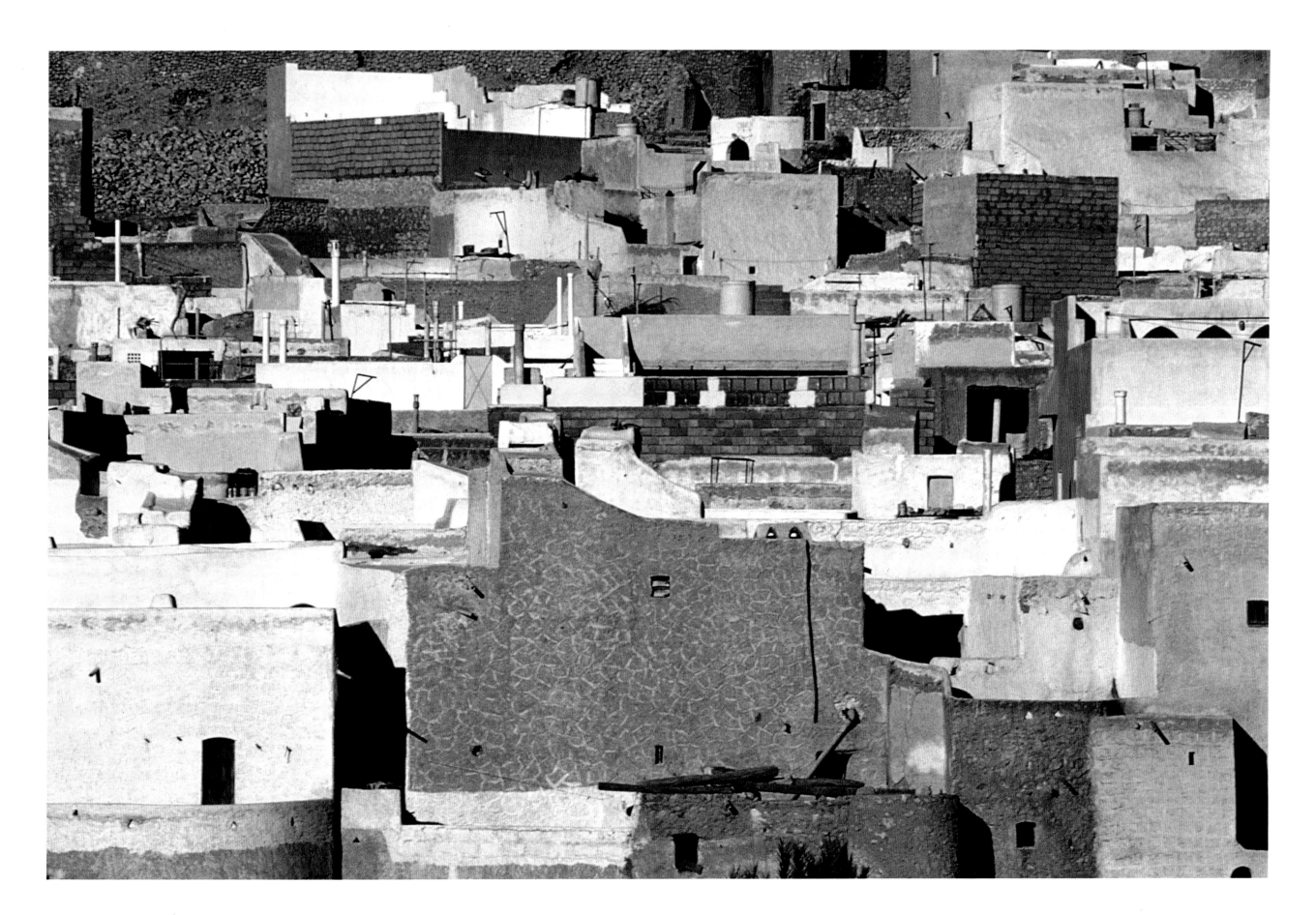

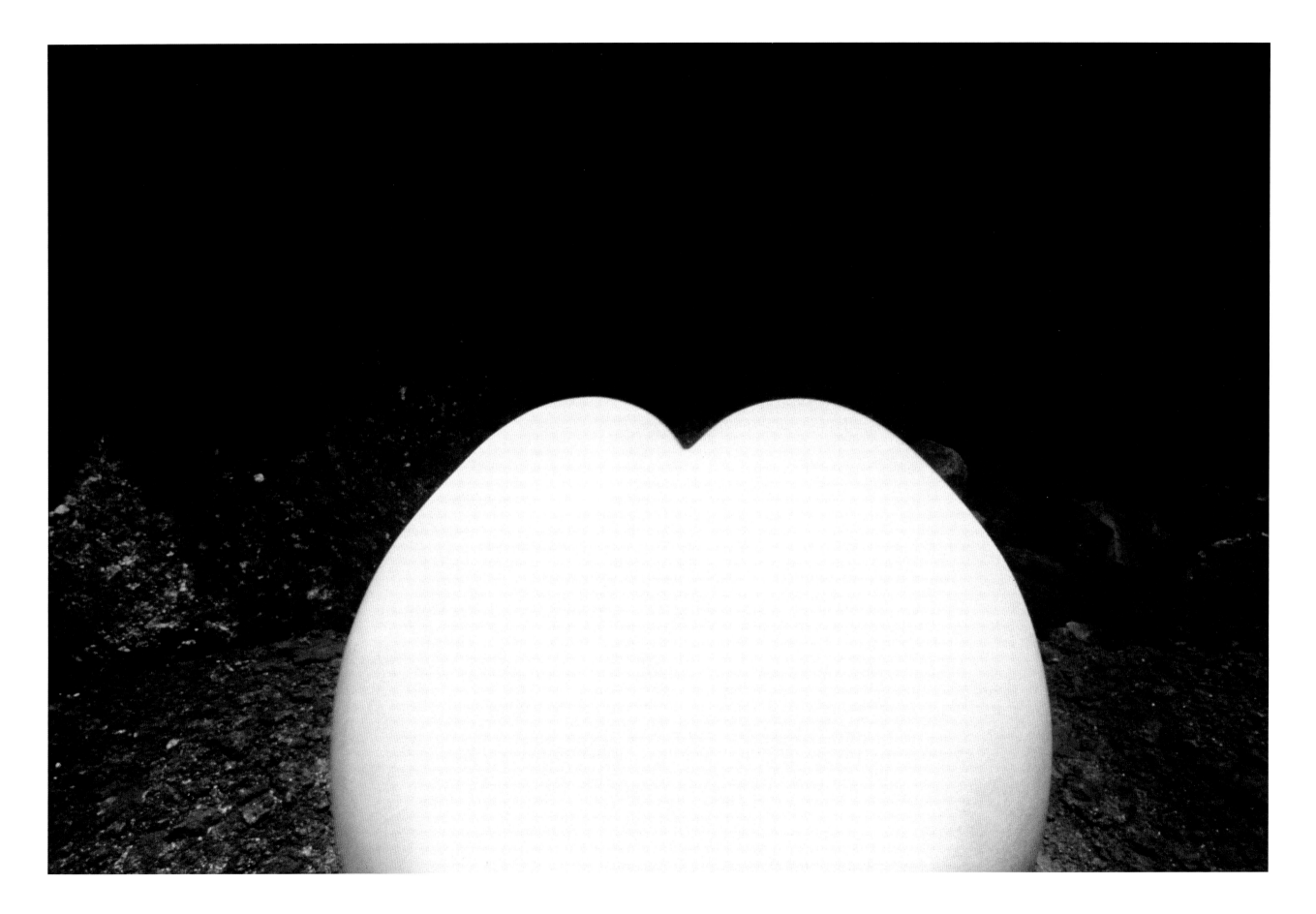

大桃子 1981 台灣 Peach

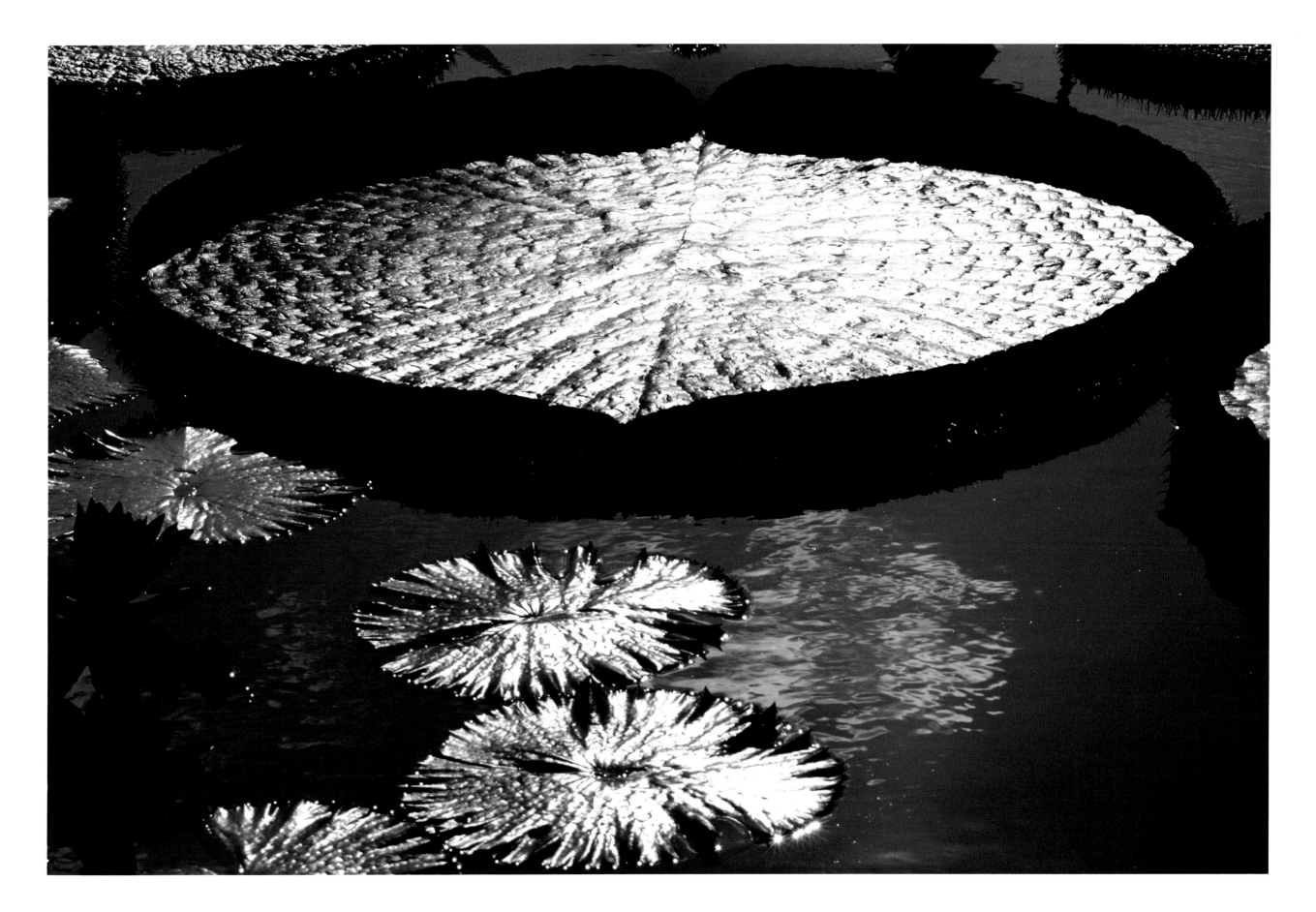

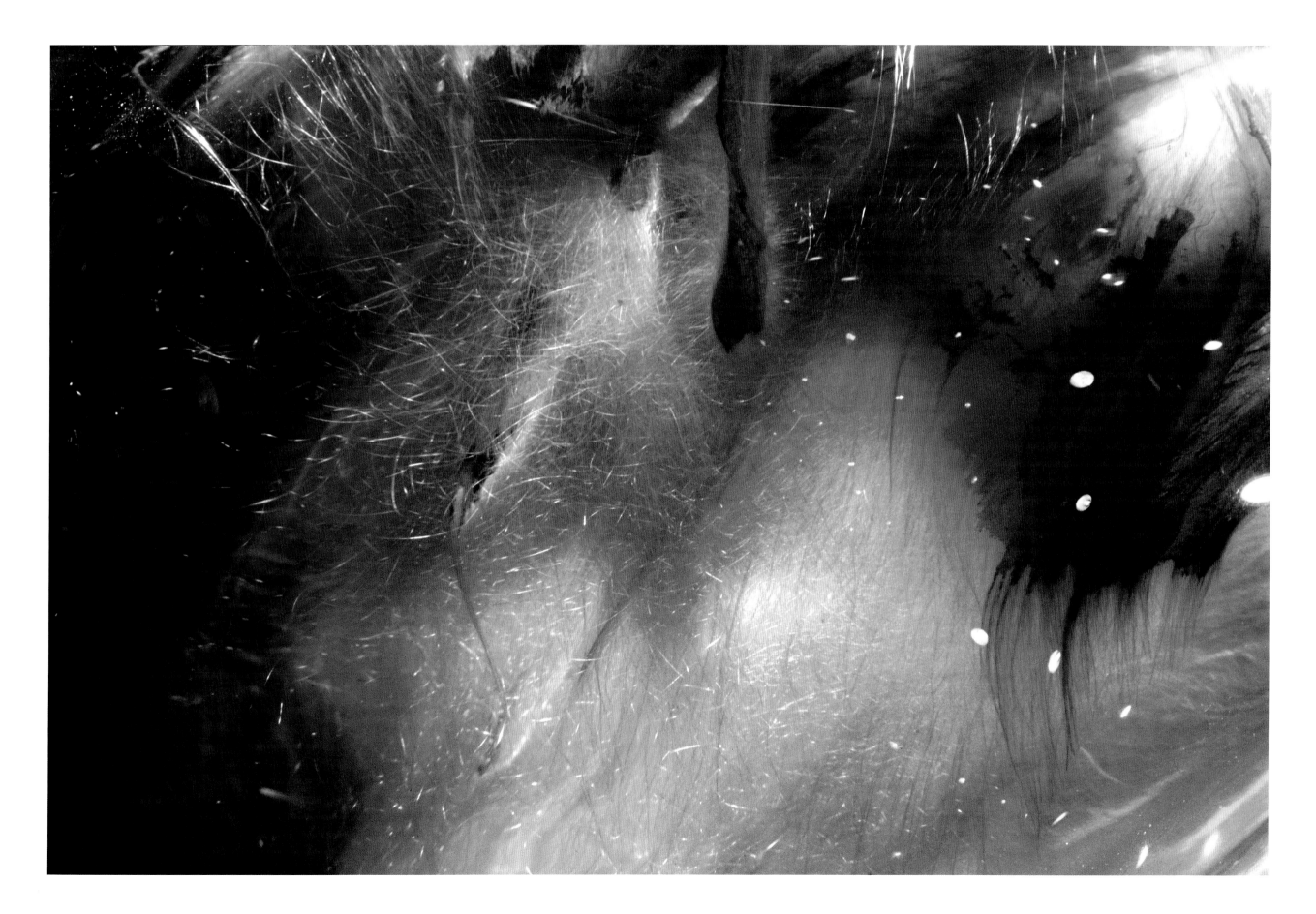

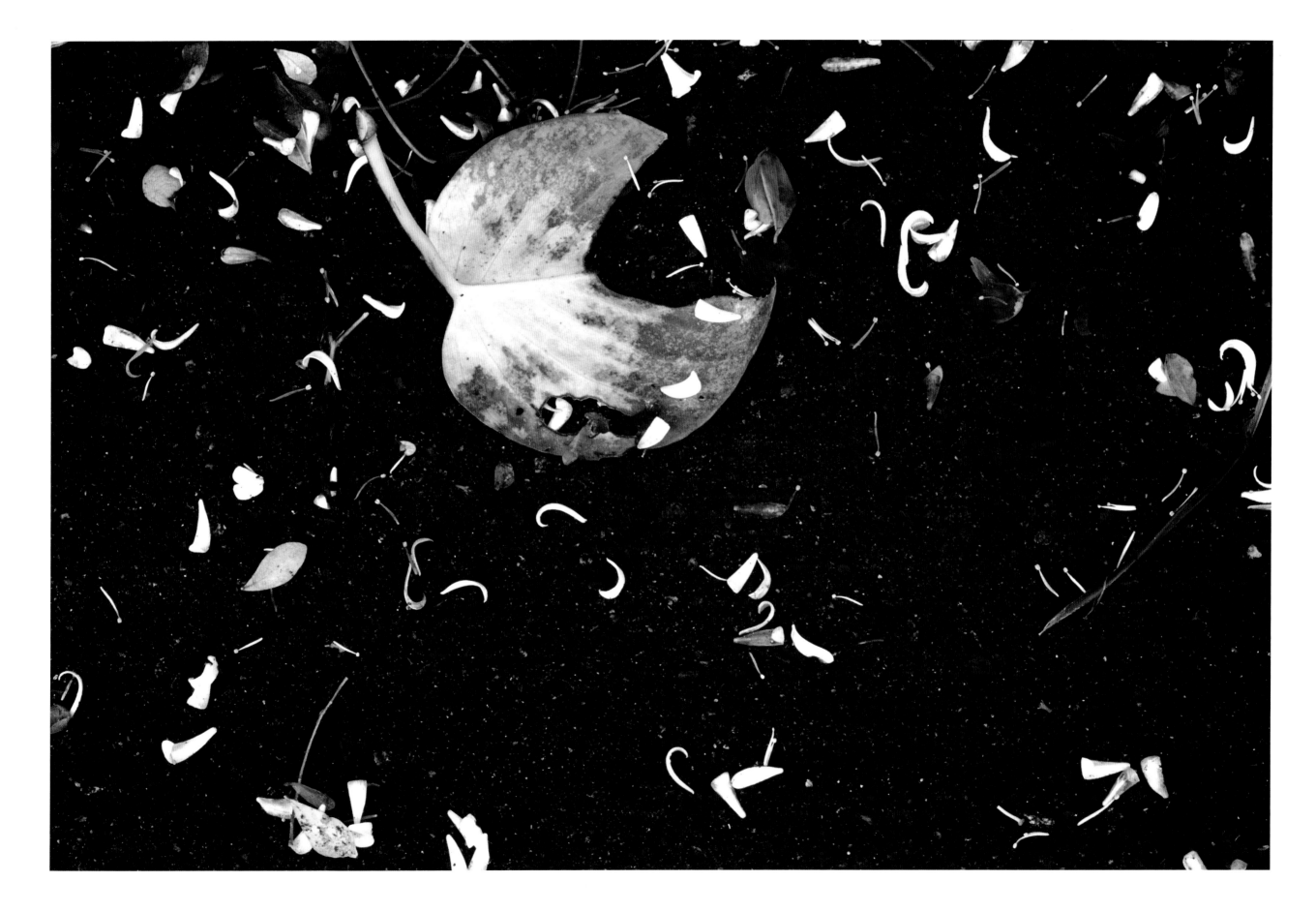

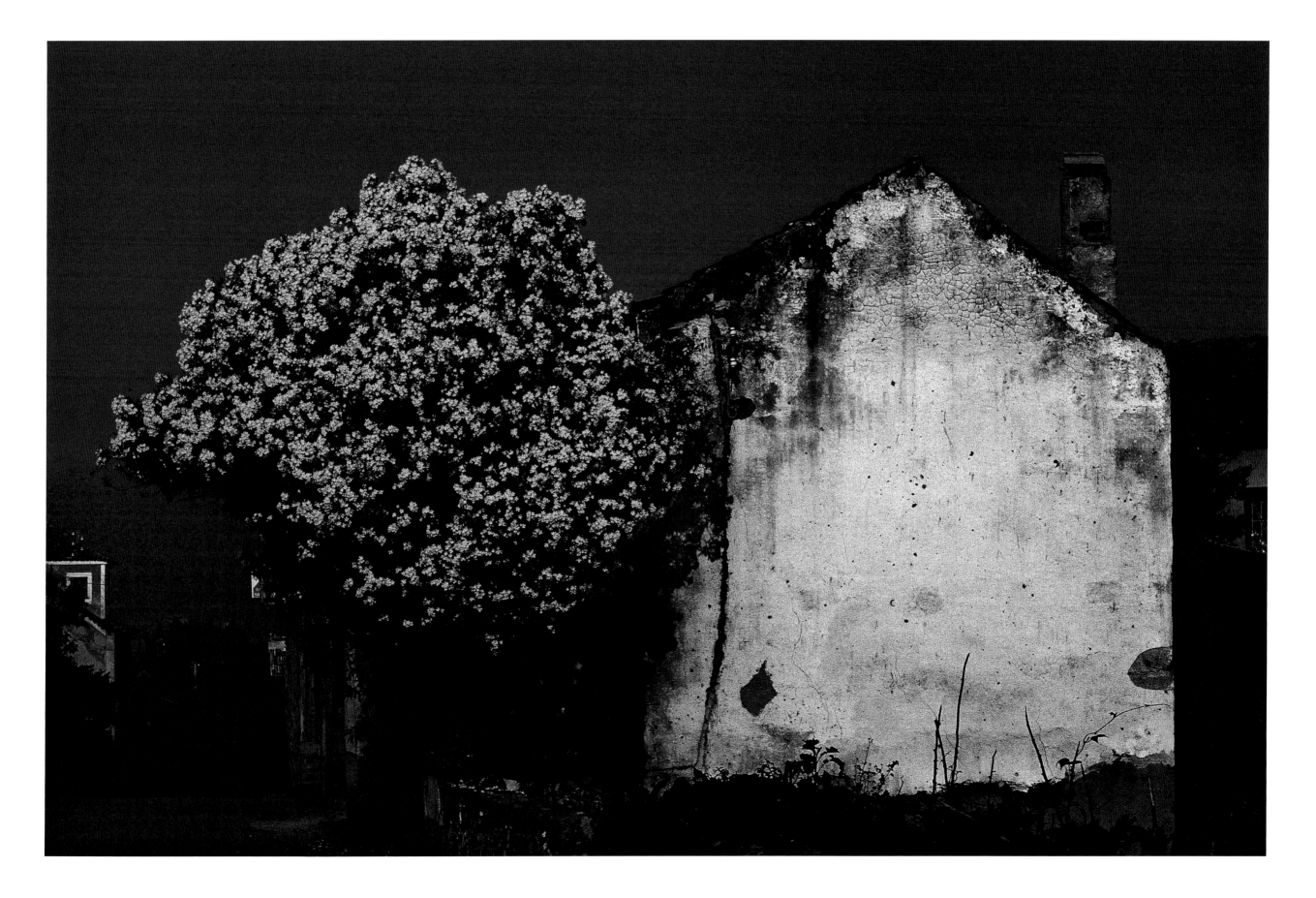

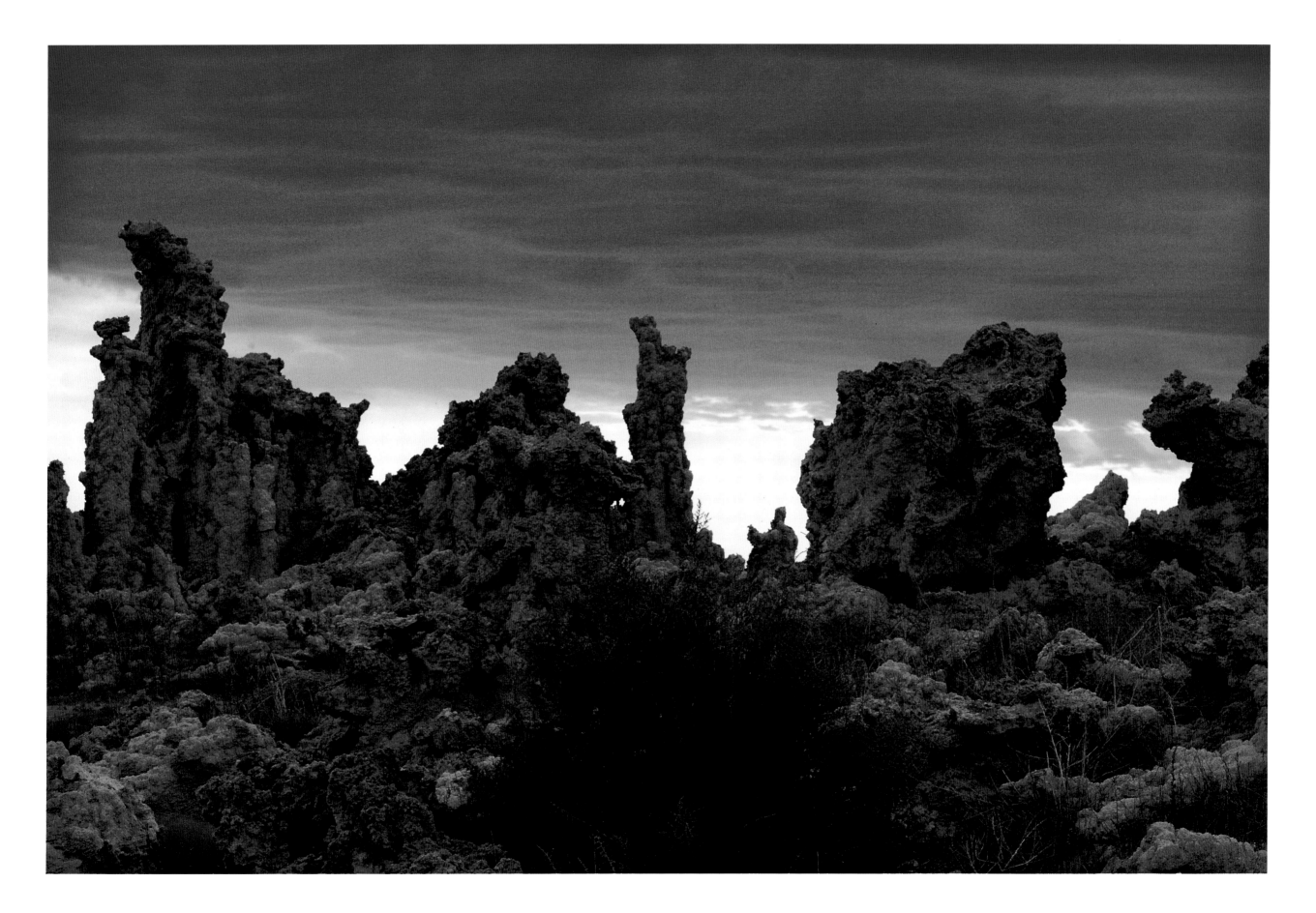

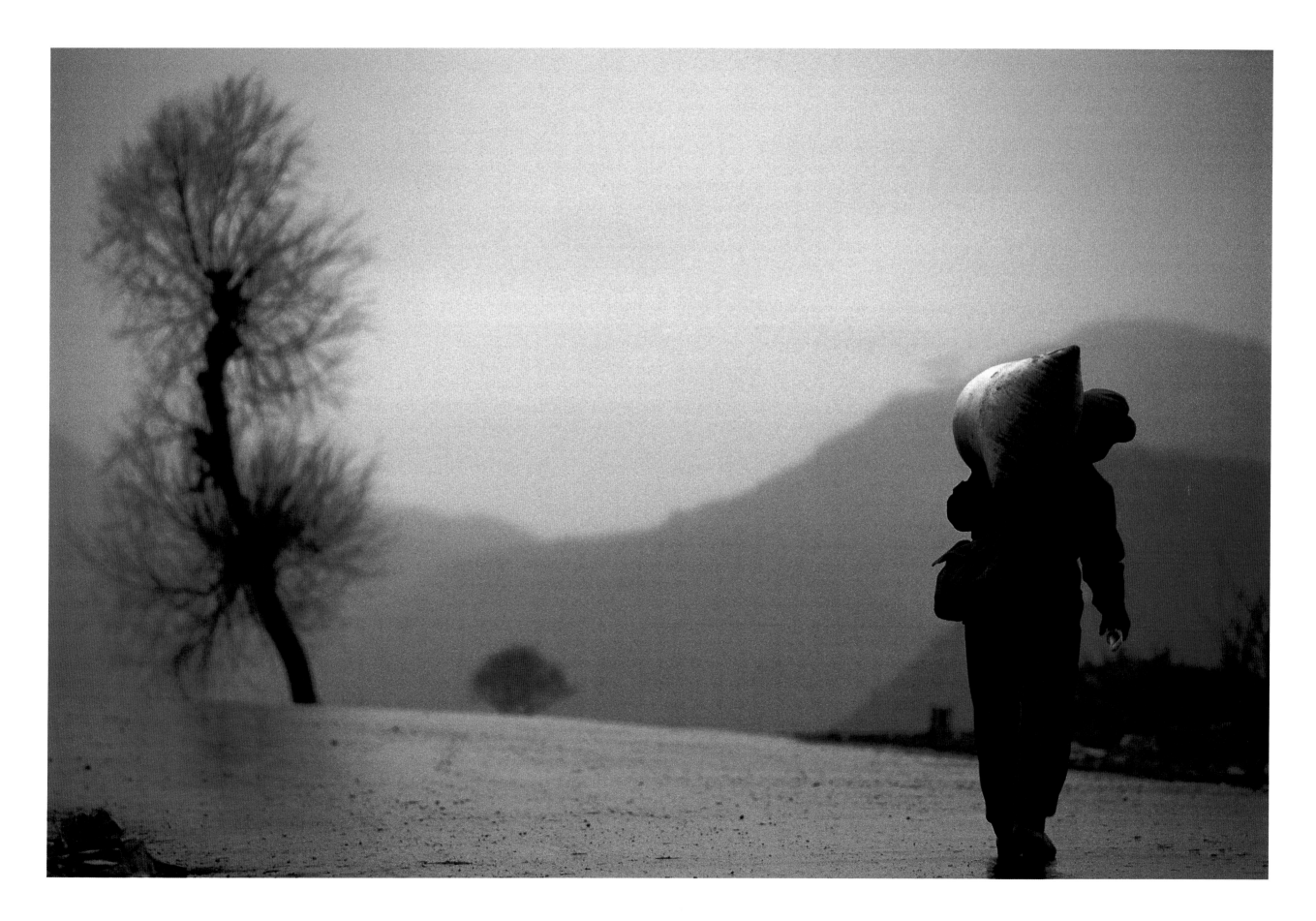

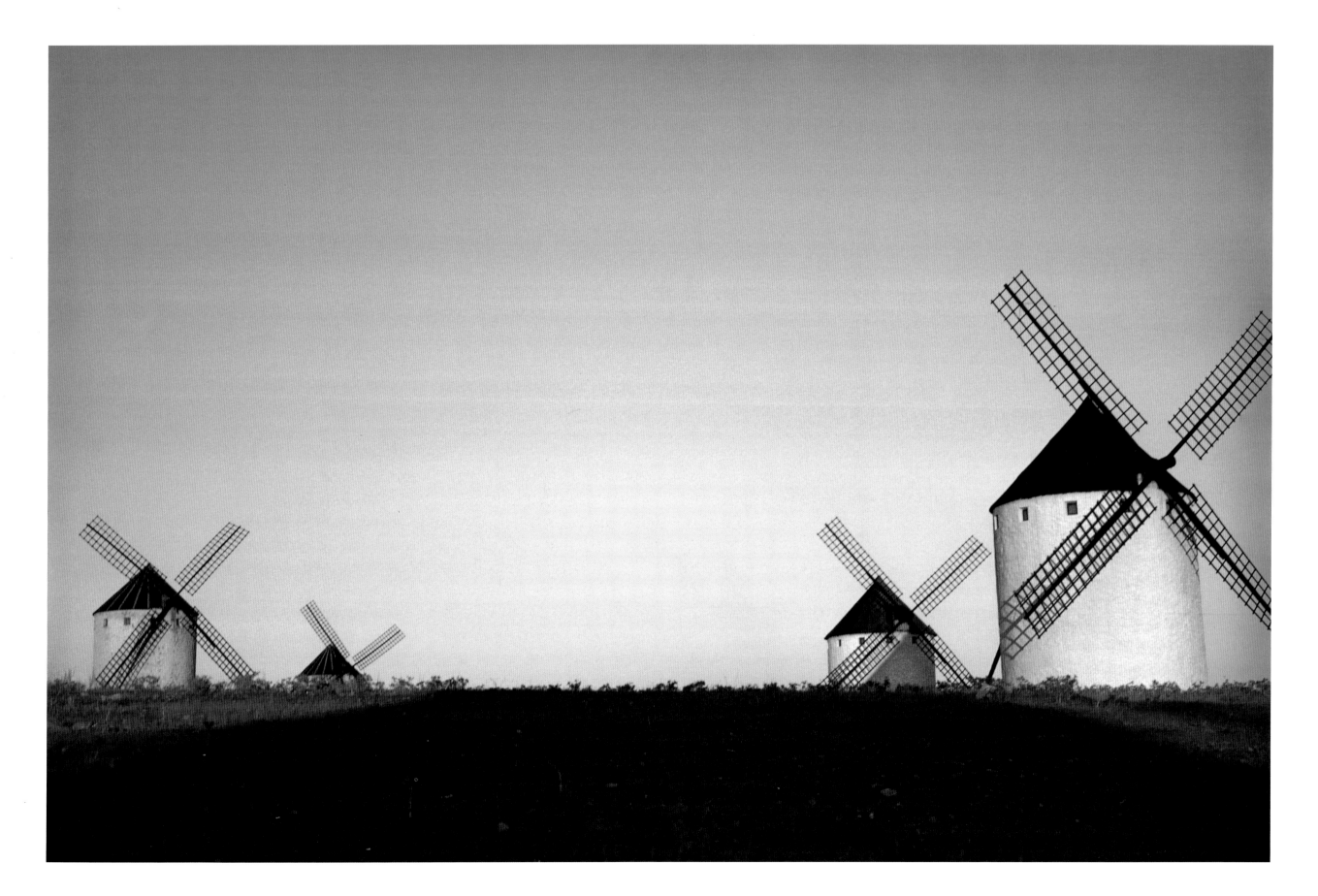

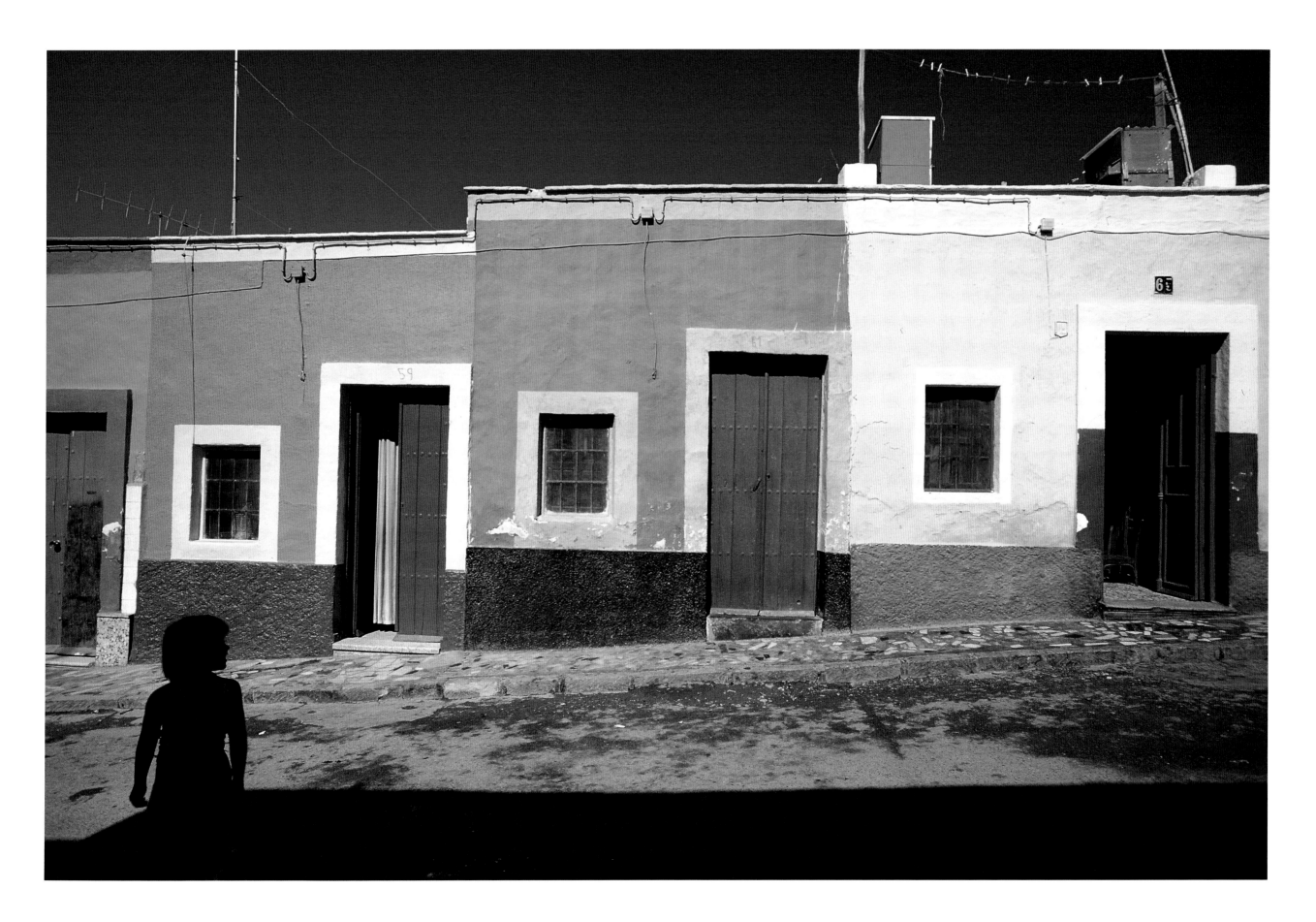

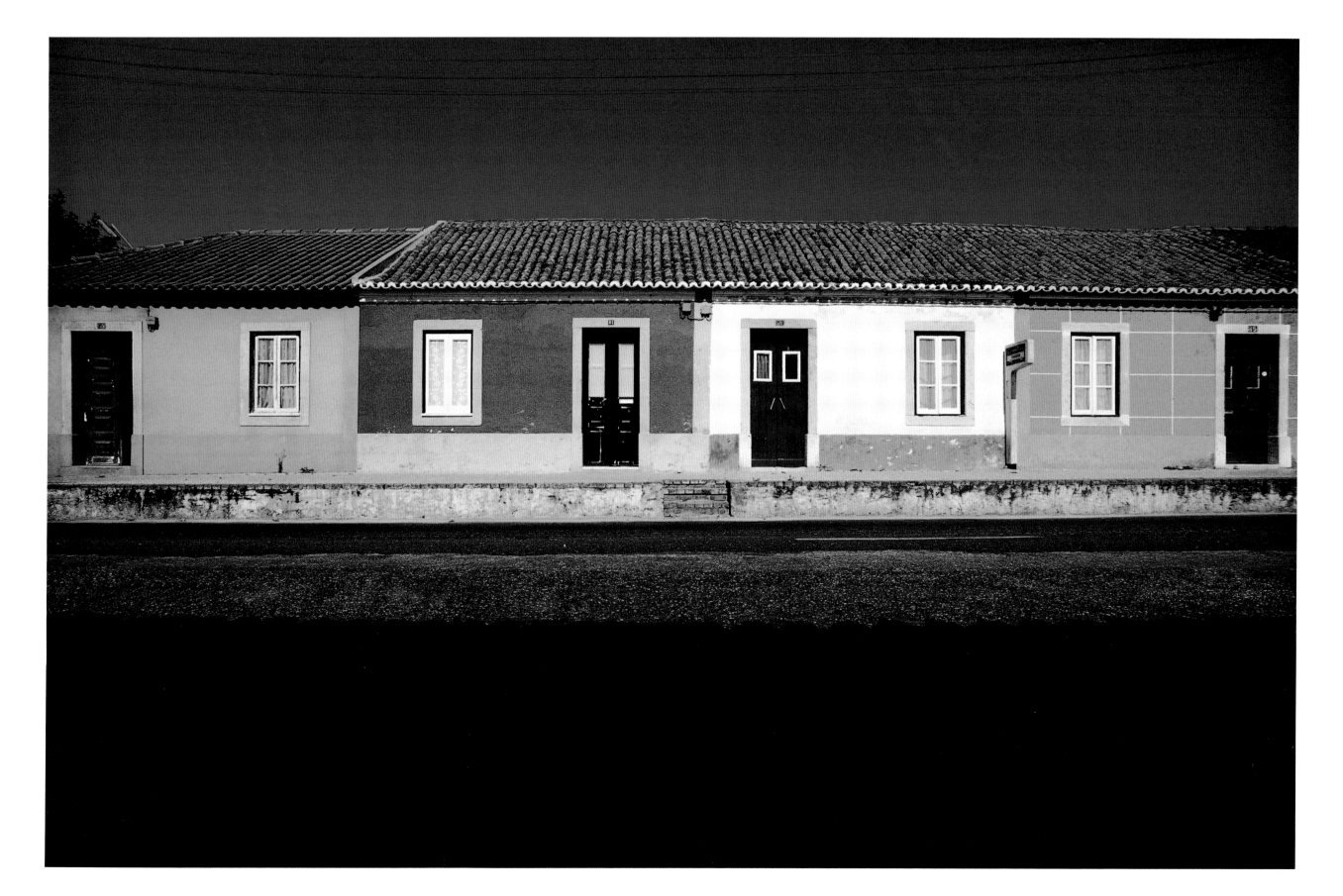

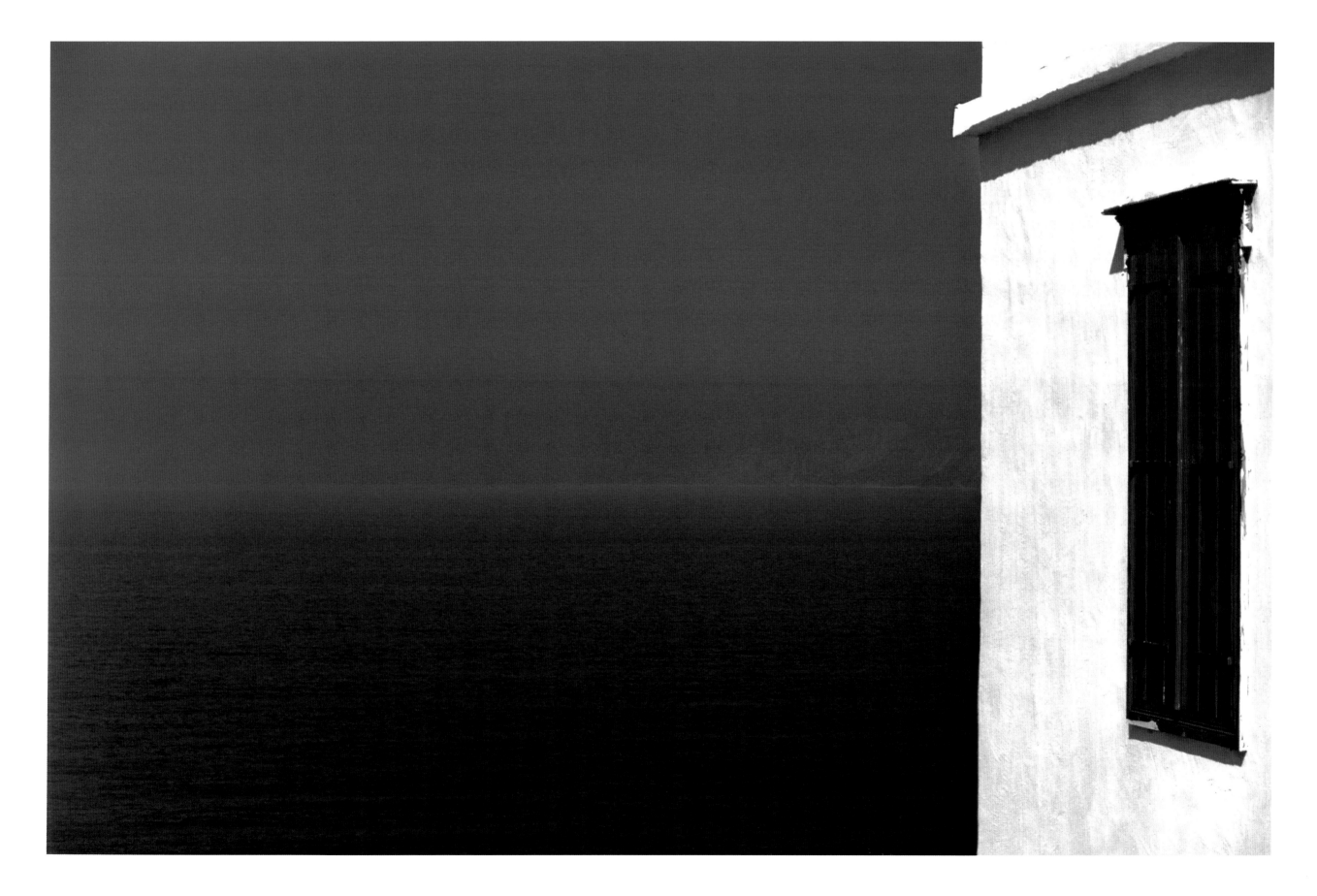

等待維納斯　1979　希臘　Presence of Venus

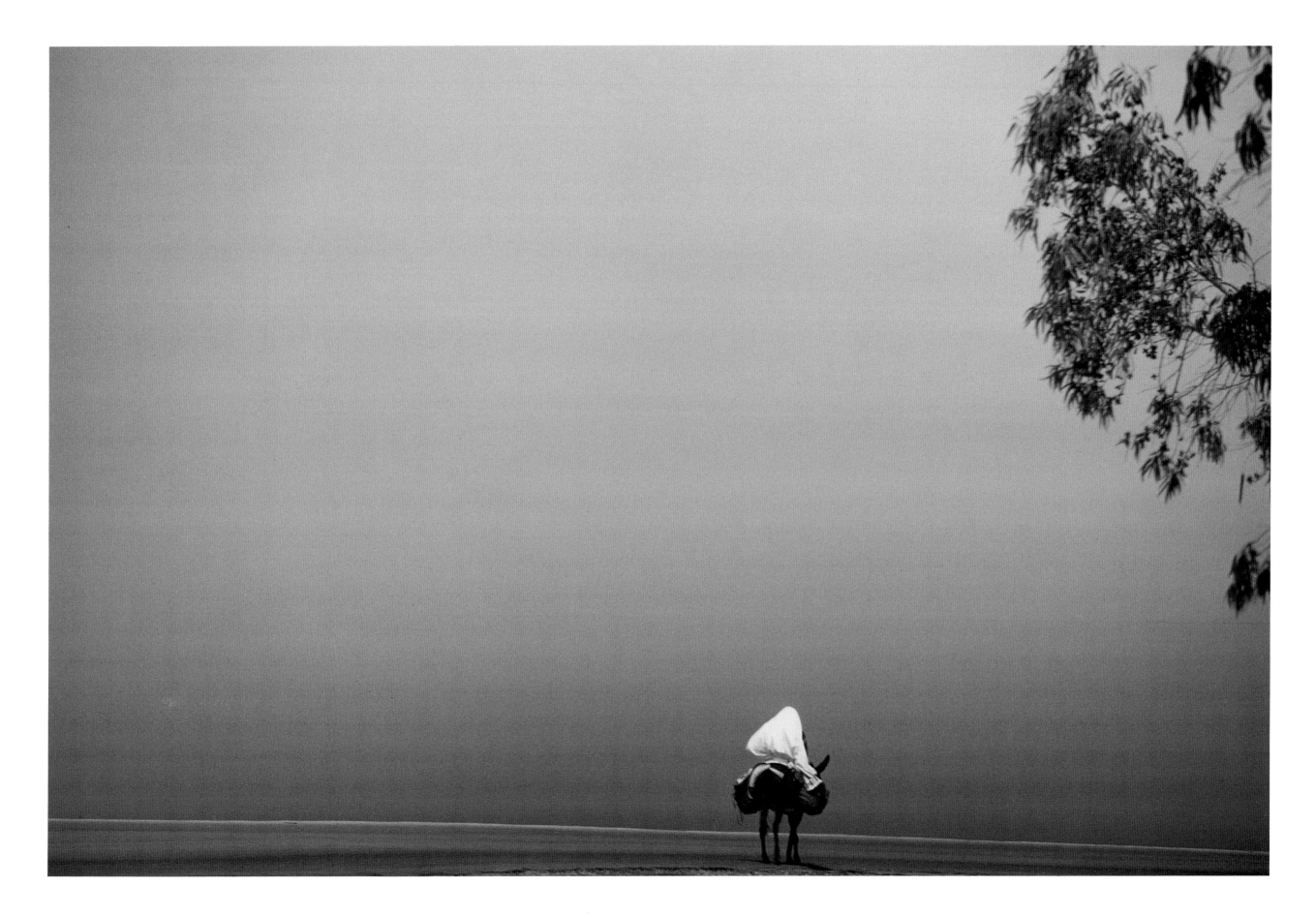

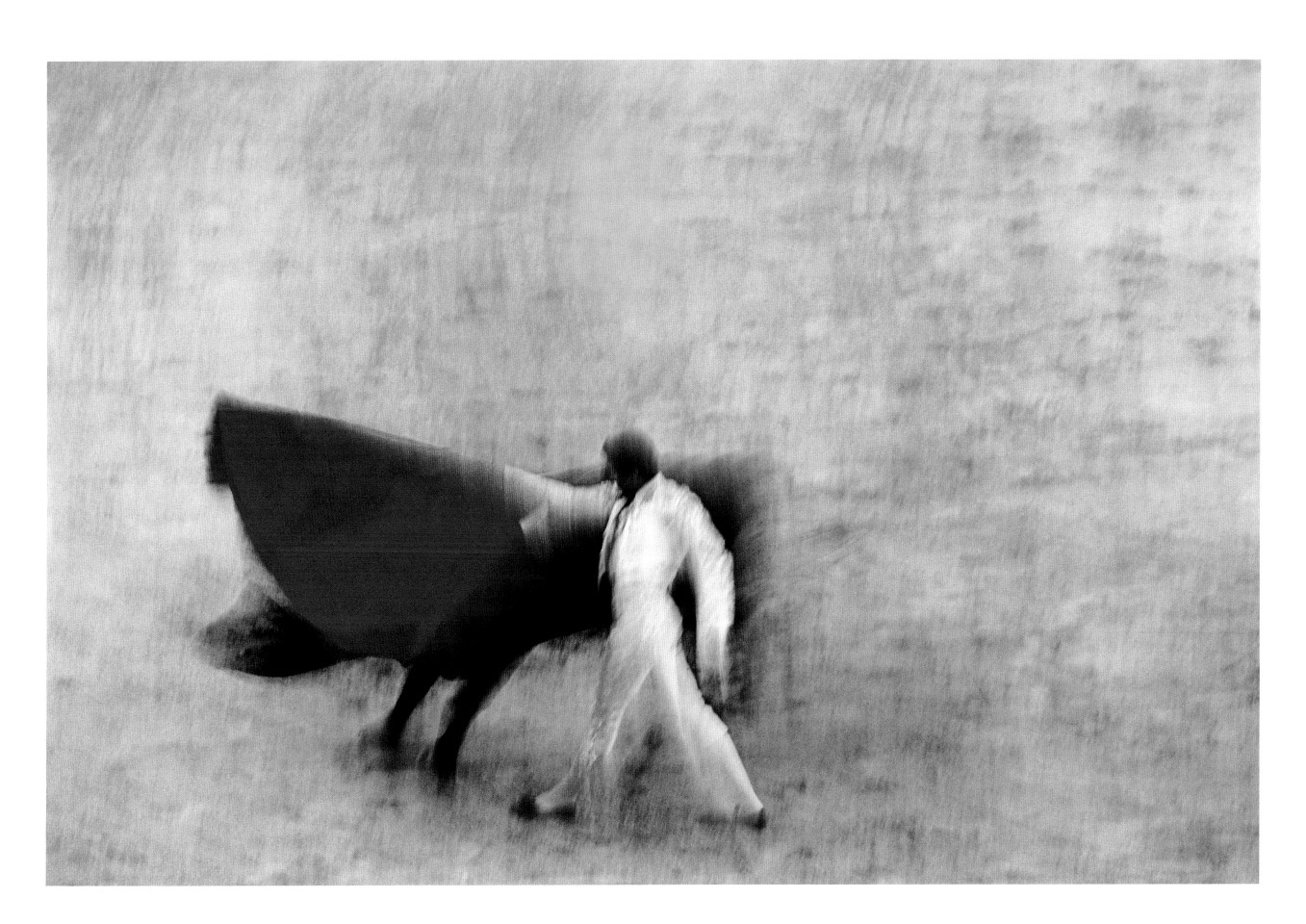

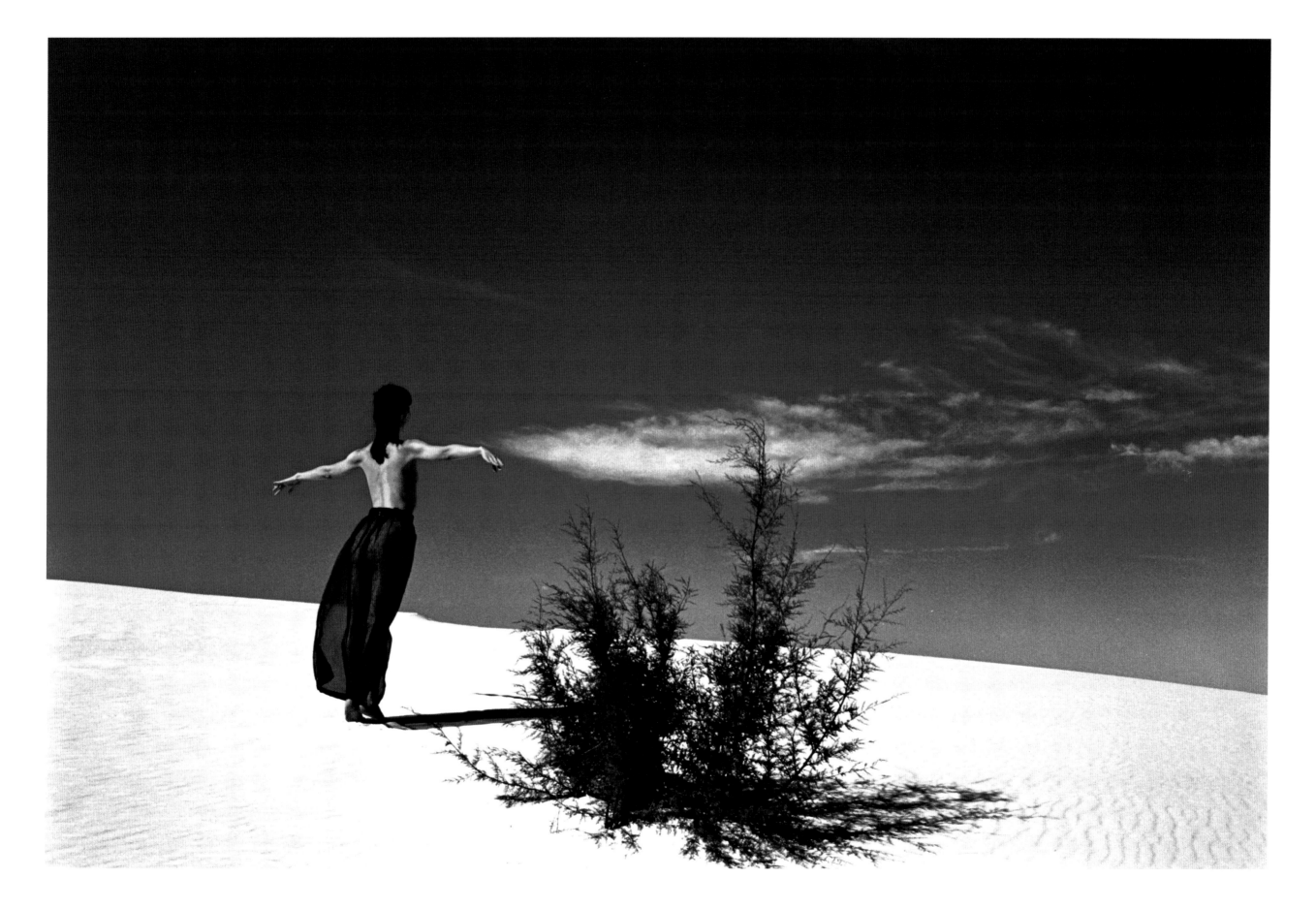

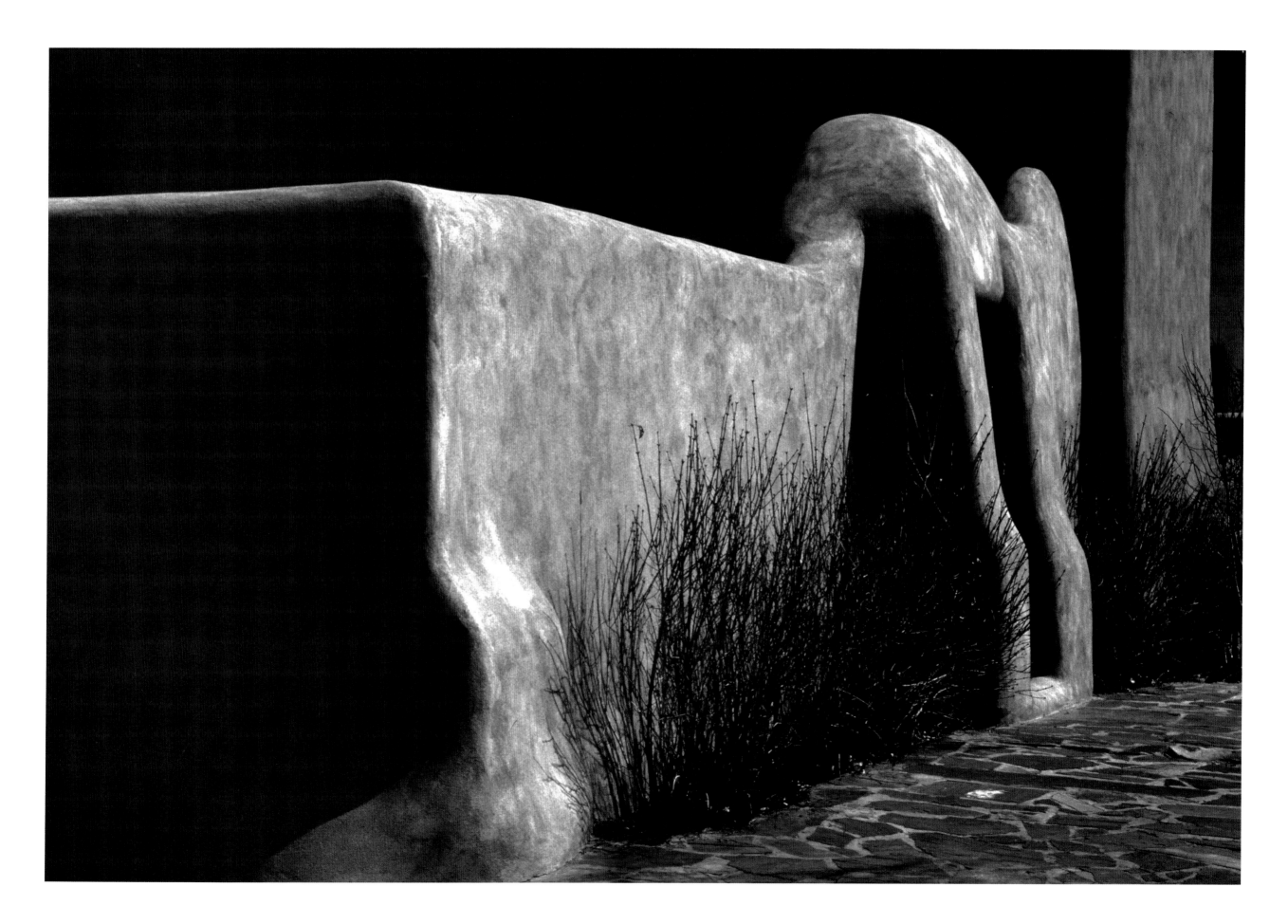

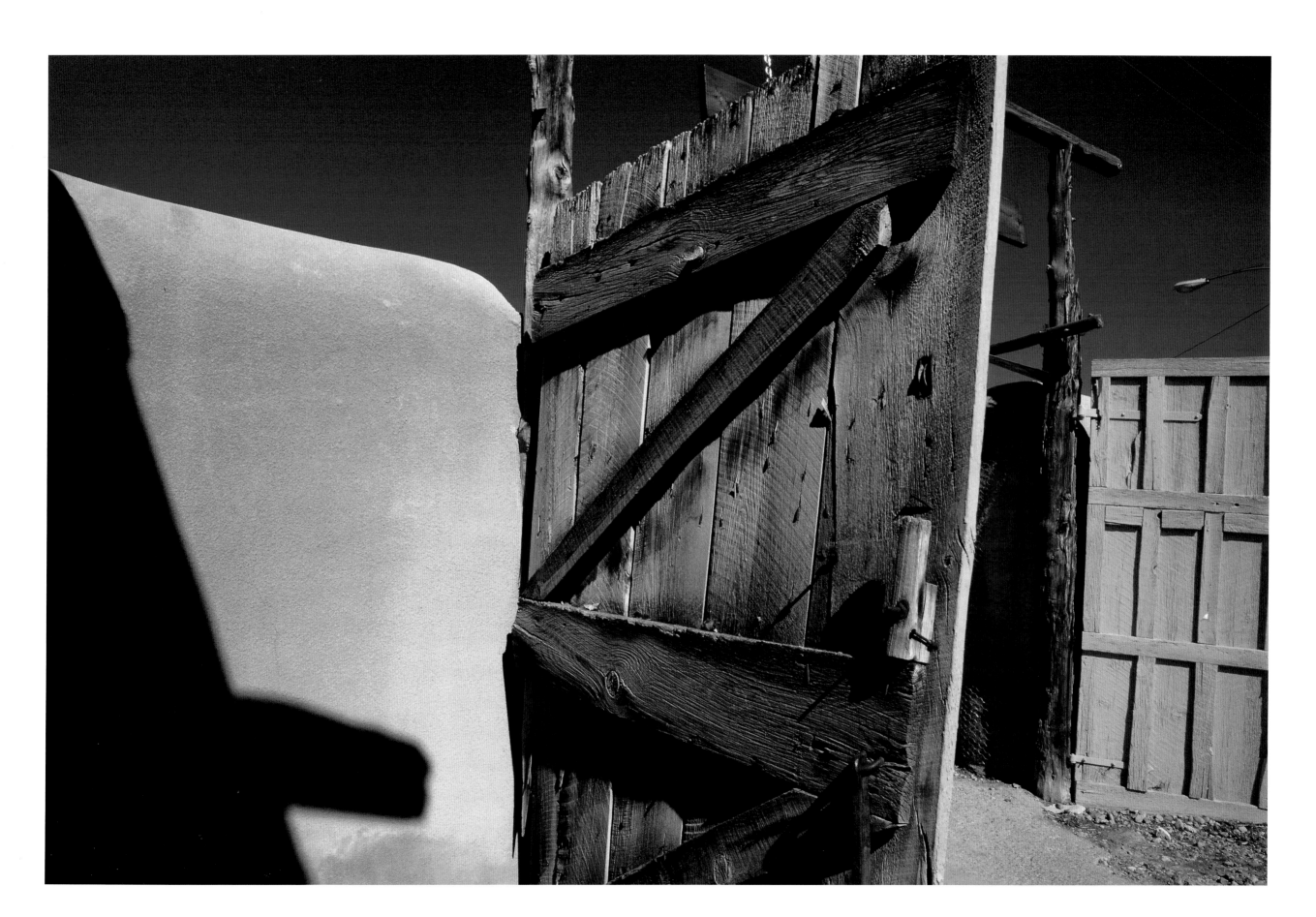

木門　1990　美國新墨西哥州　Wooden Gate

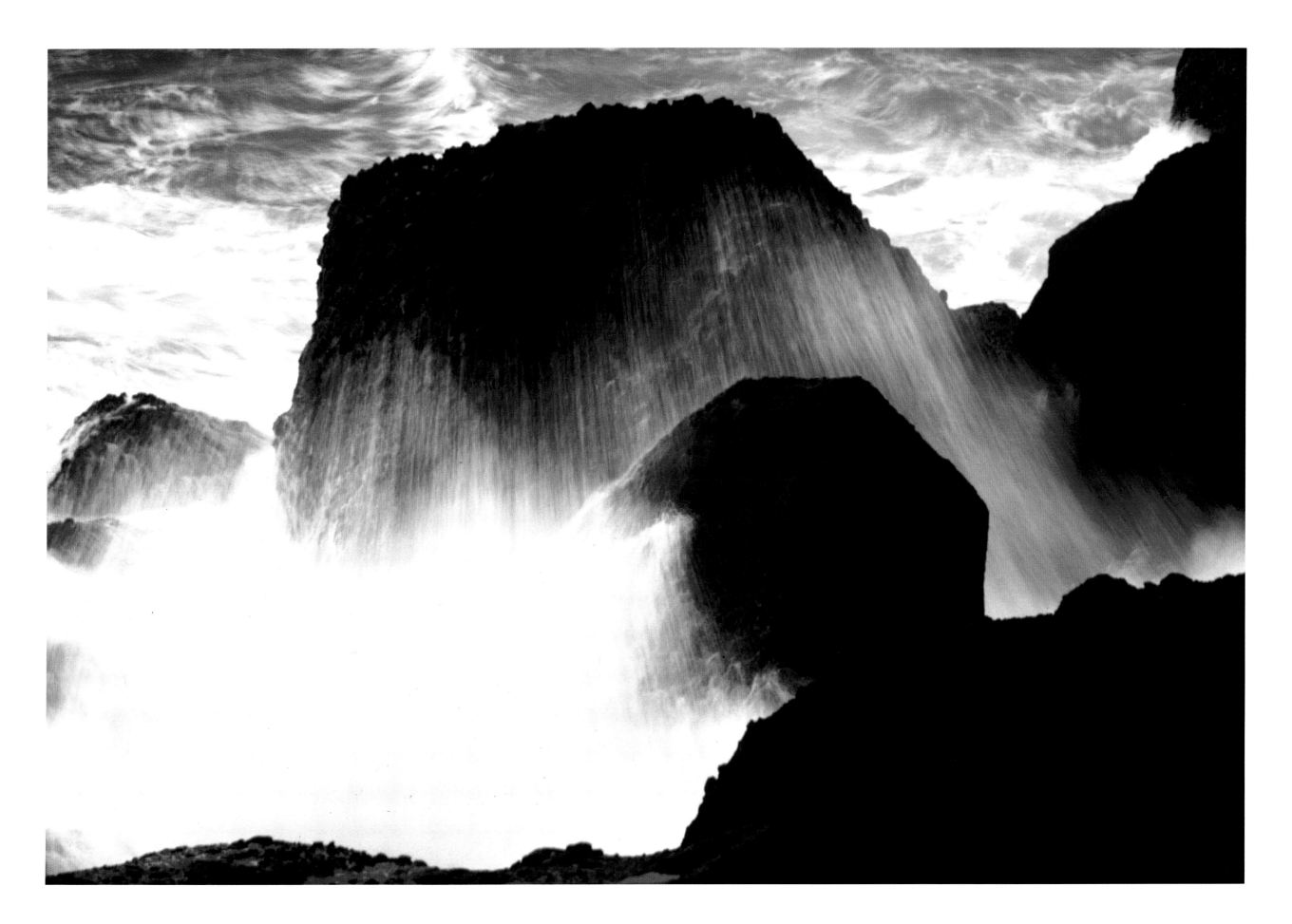

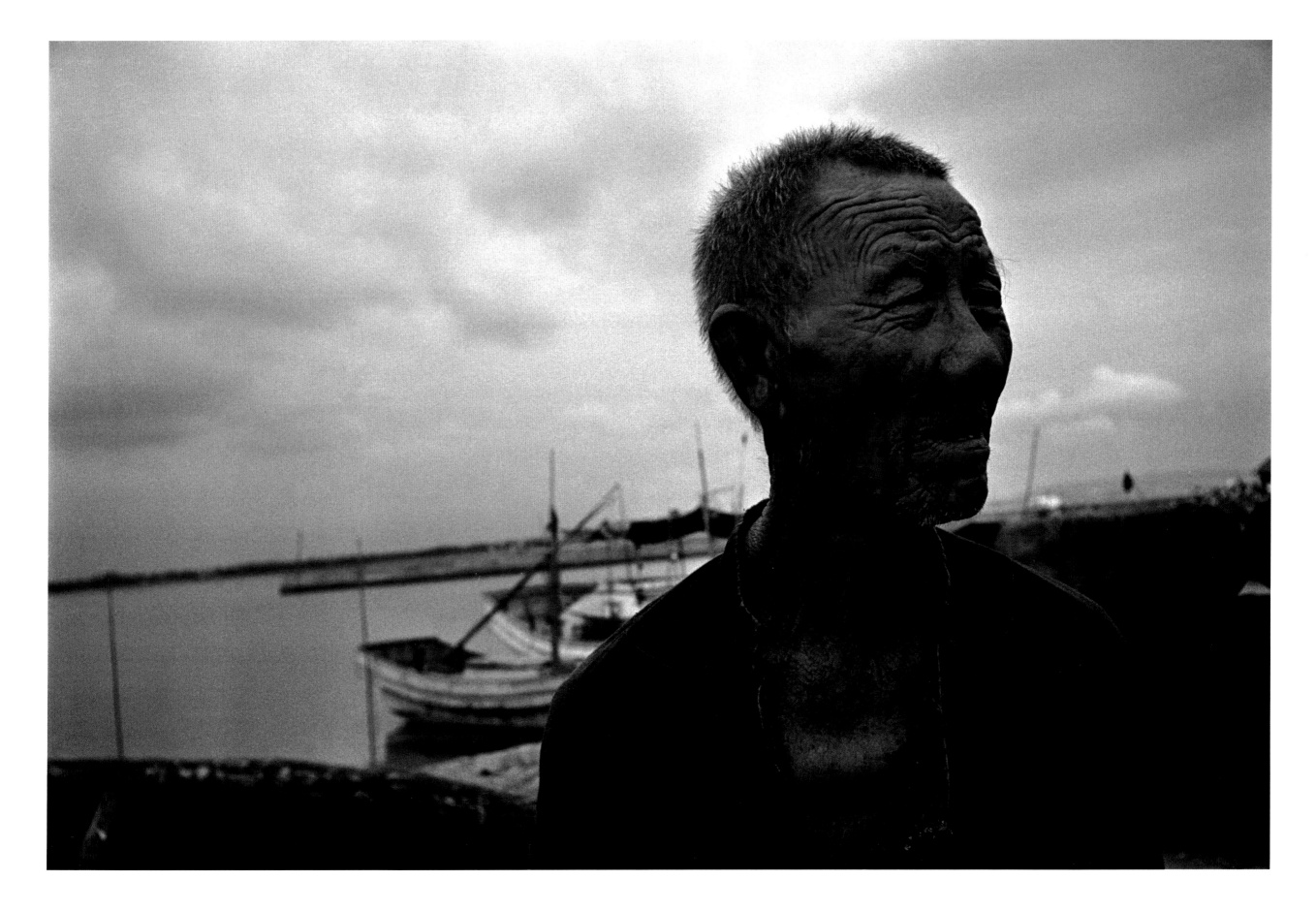

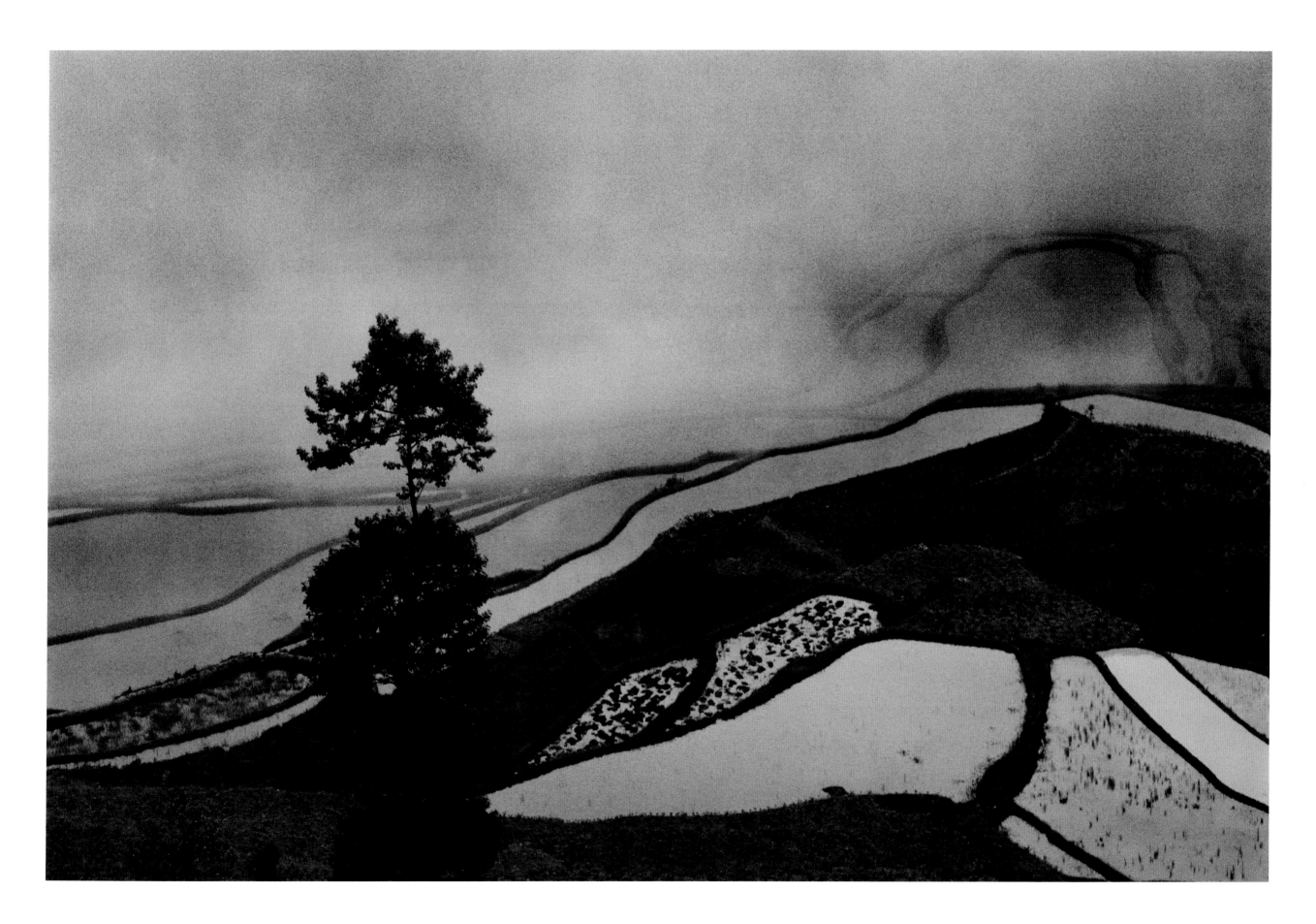

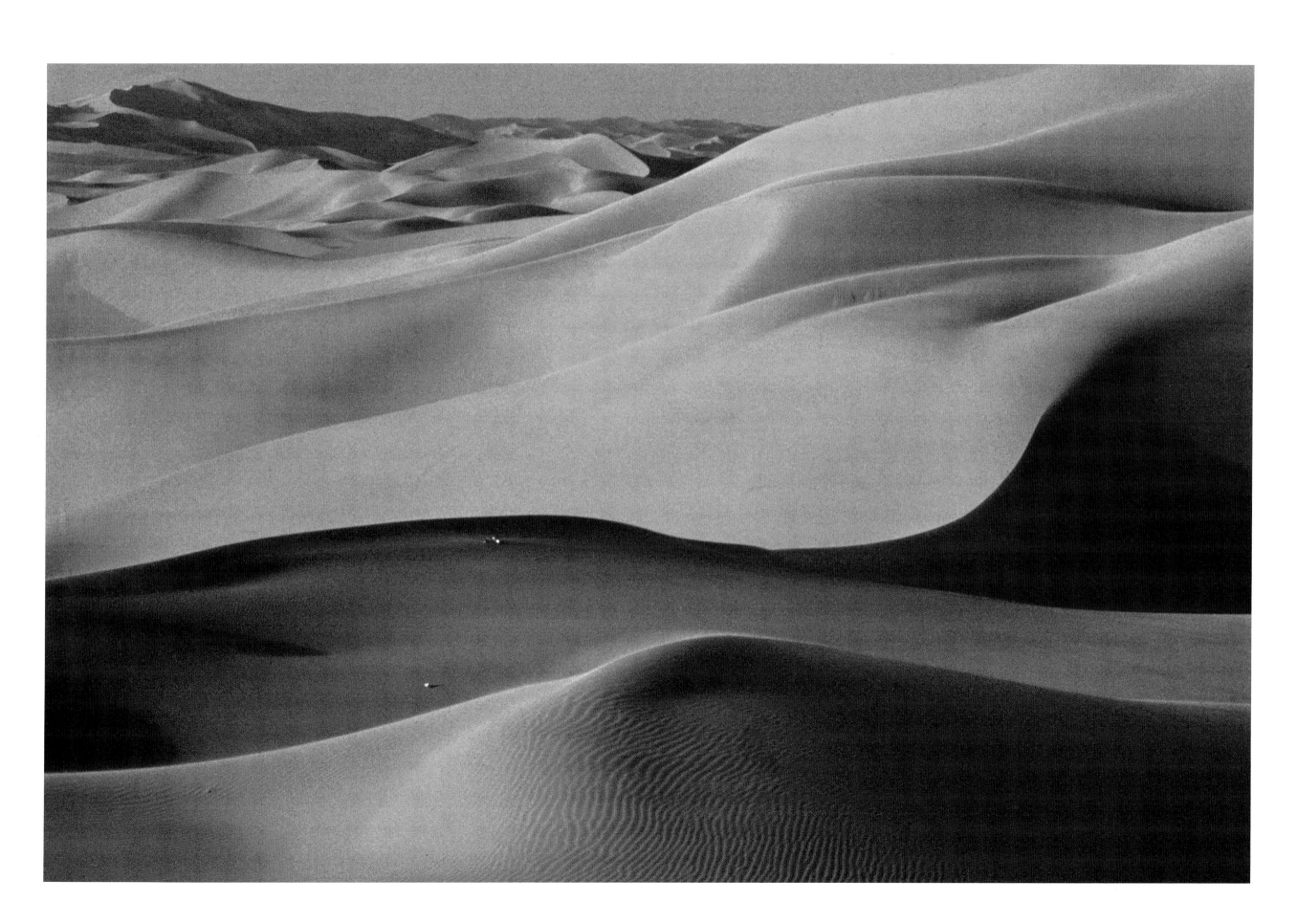

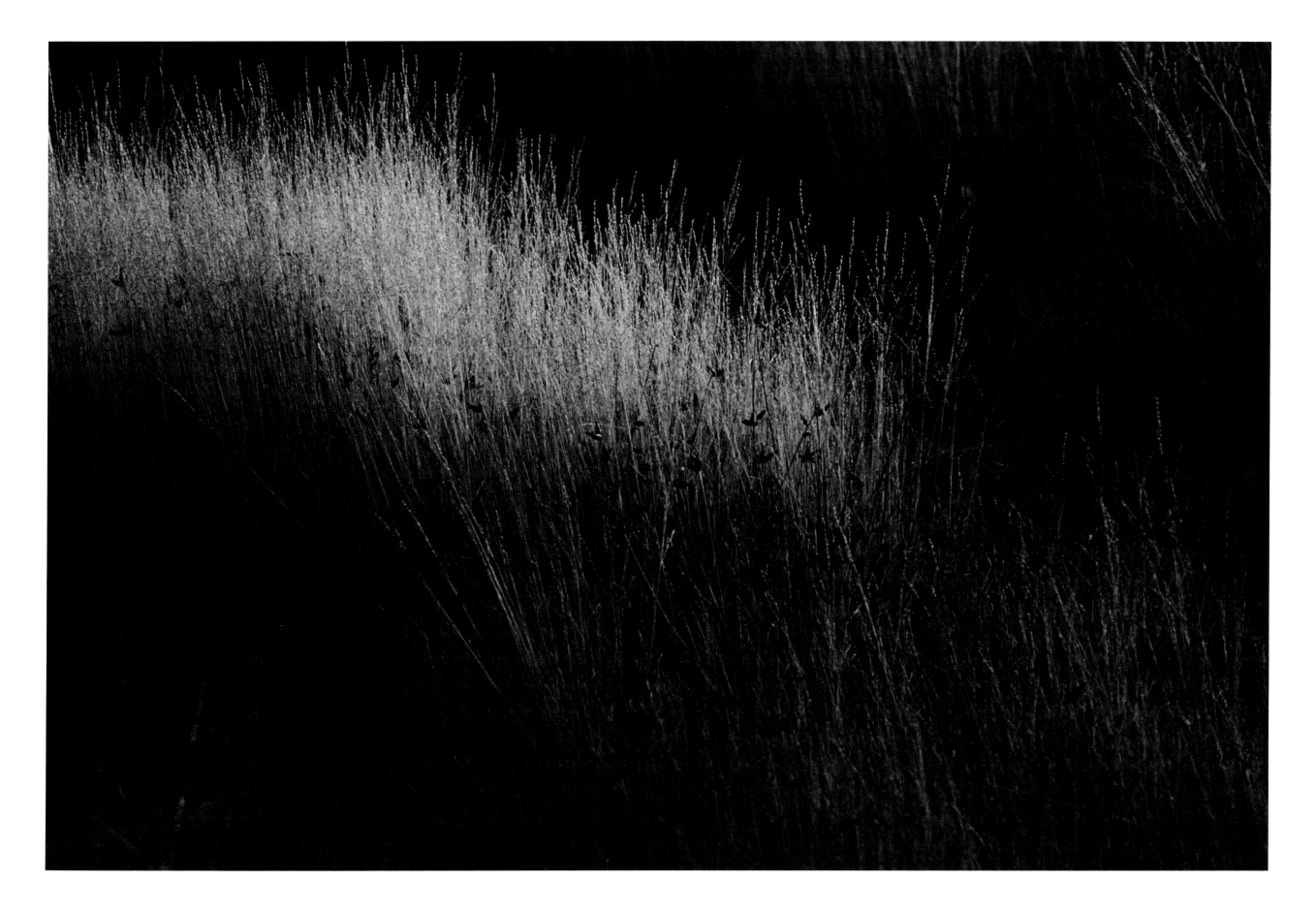

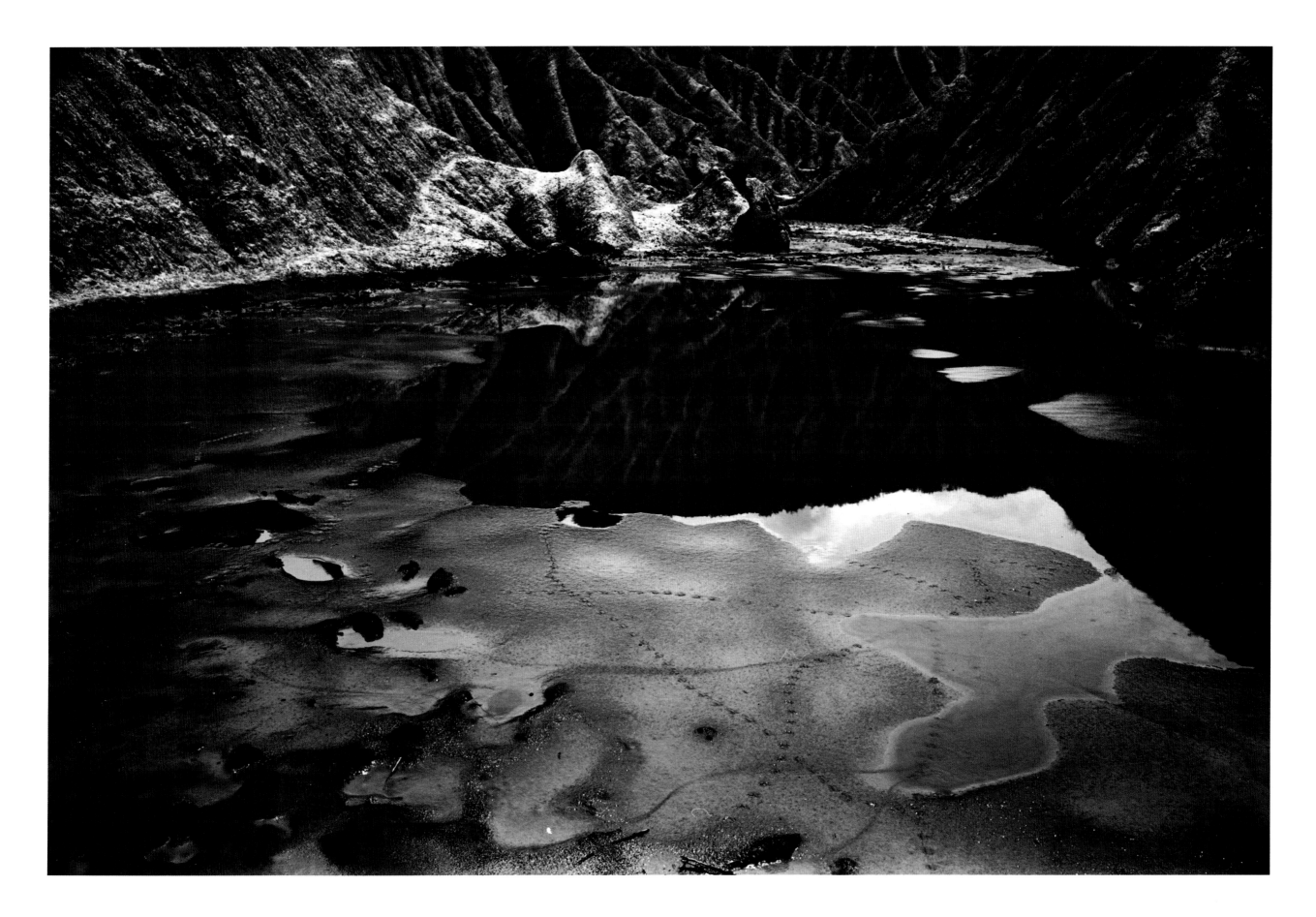

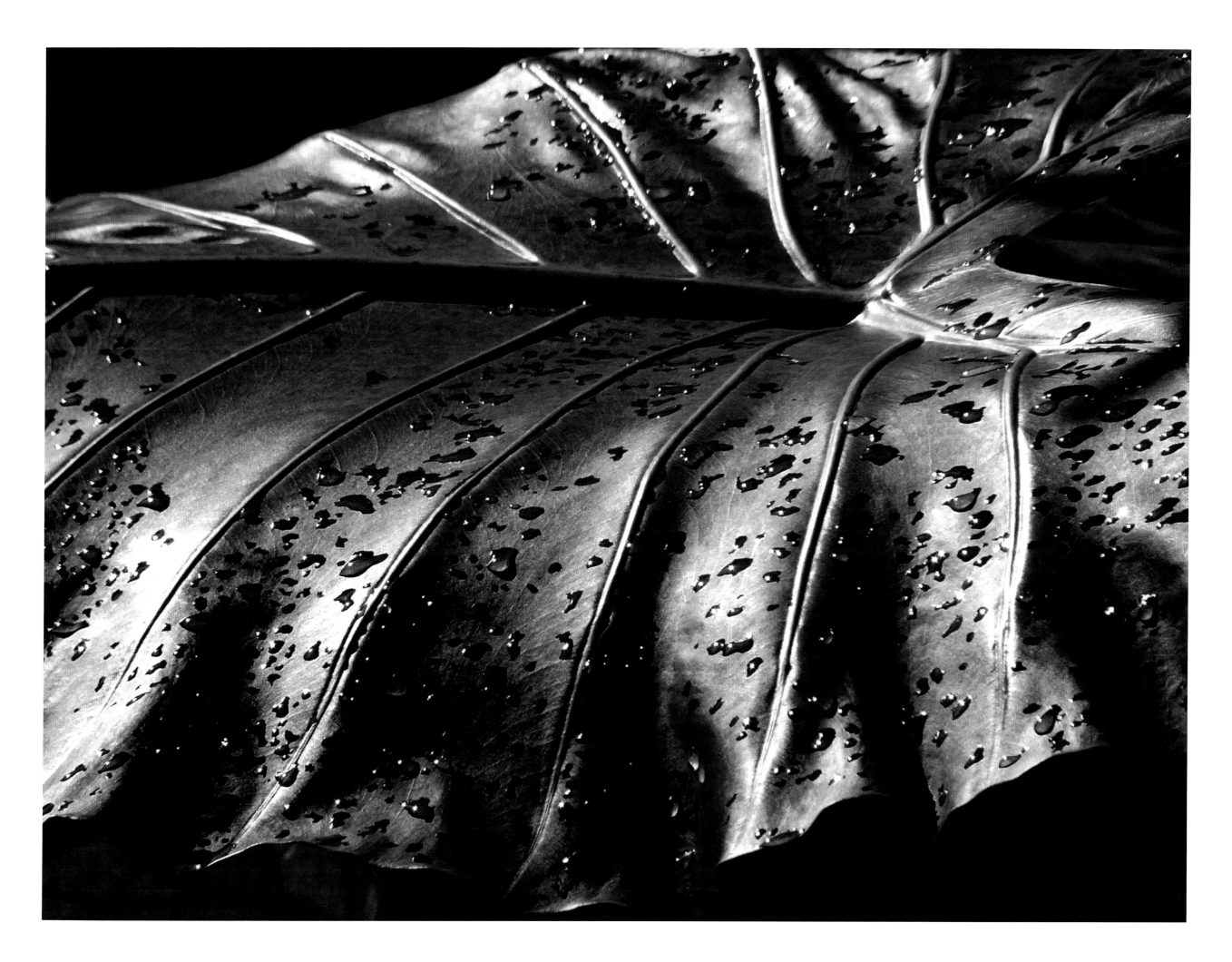

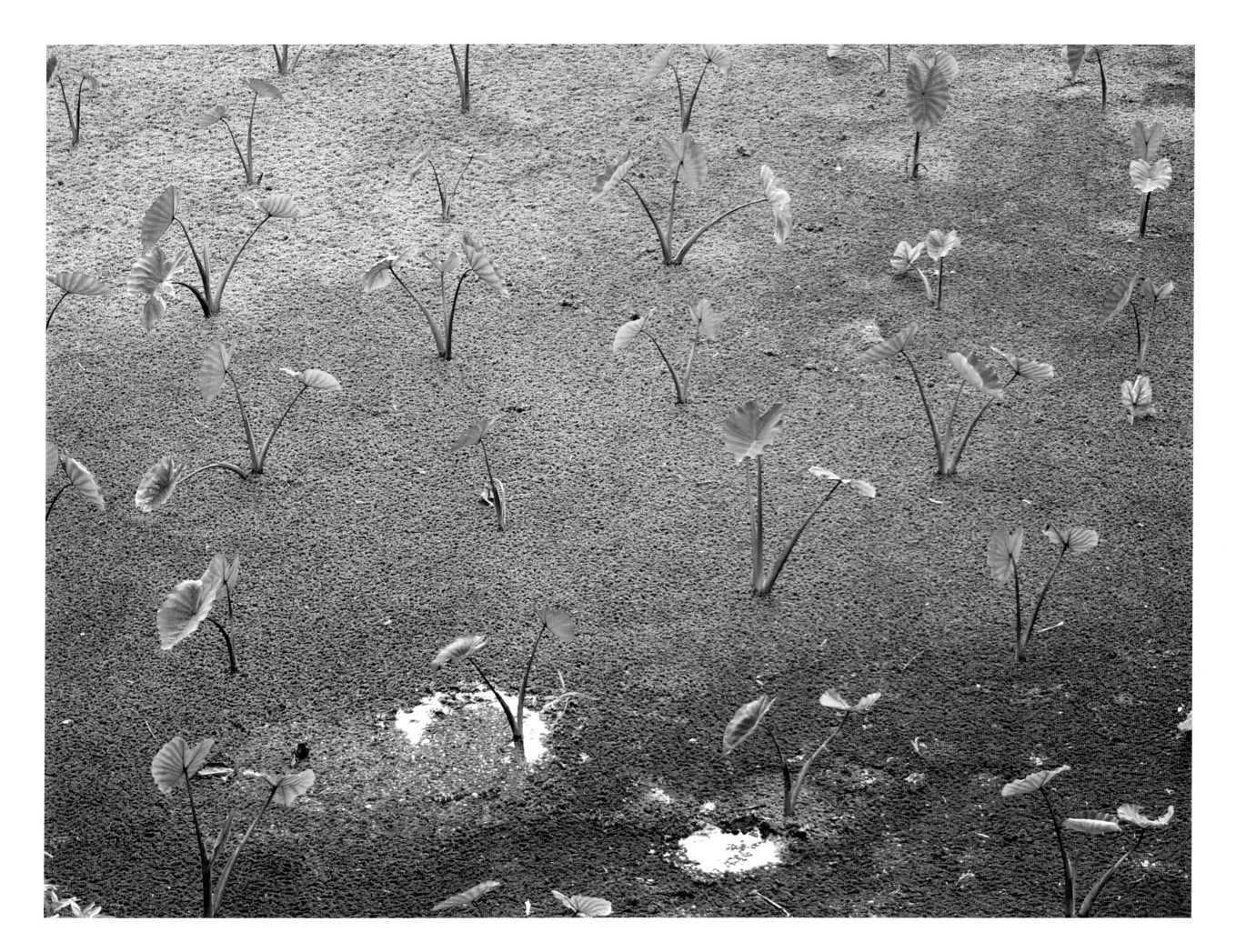

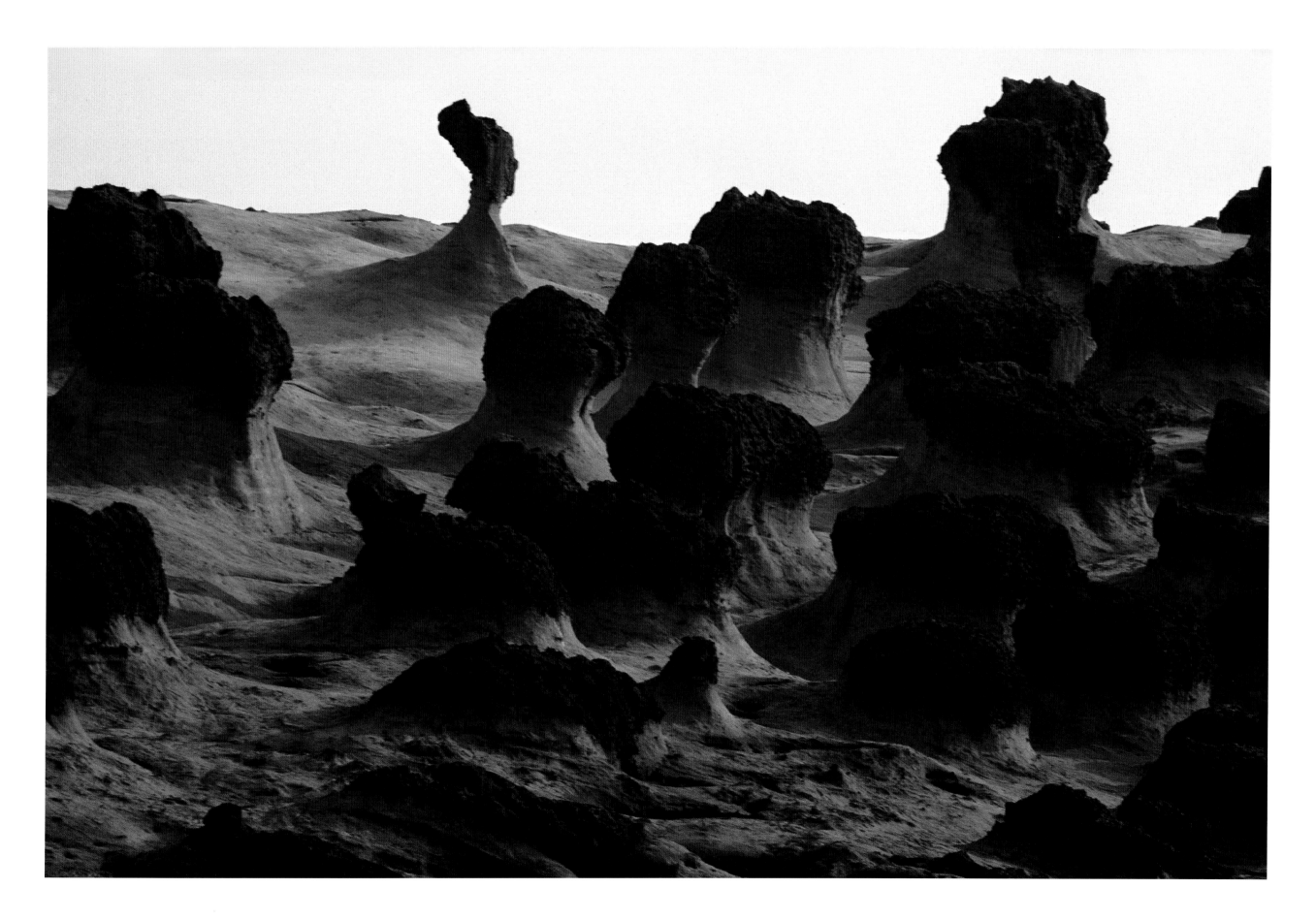

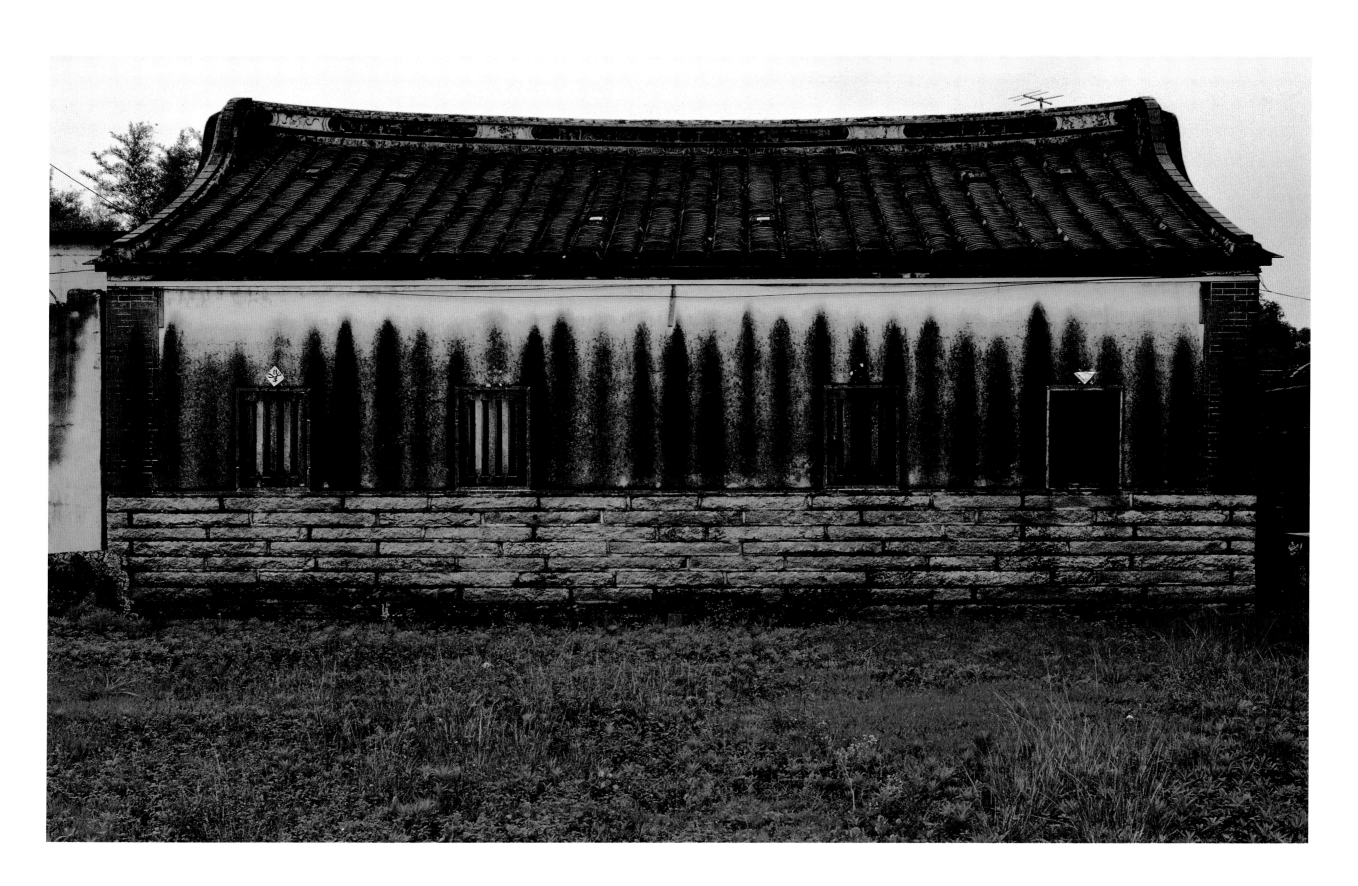

金門名厝　1993　台灣金門　The Old House in Kinmen

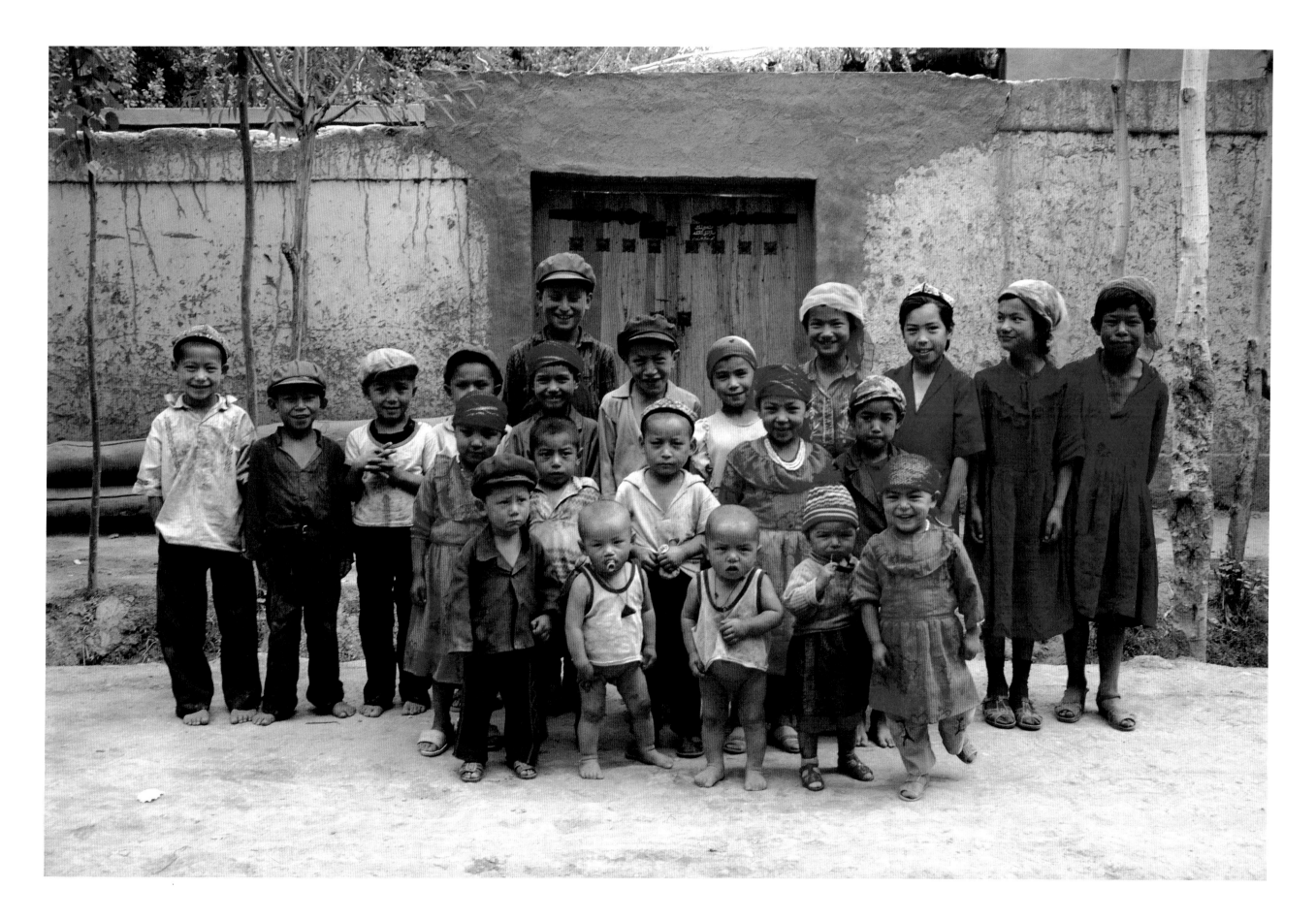

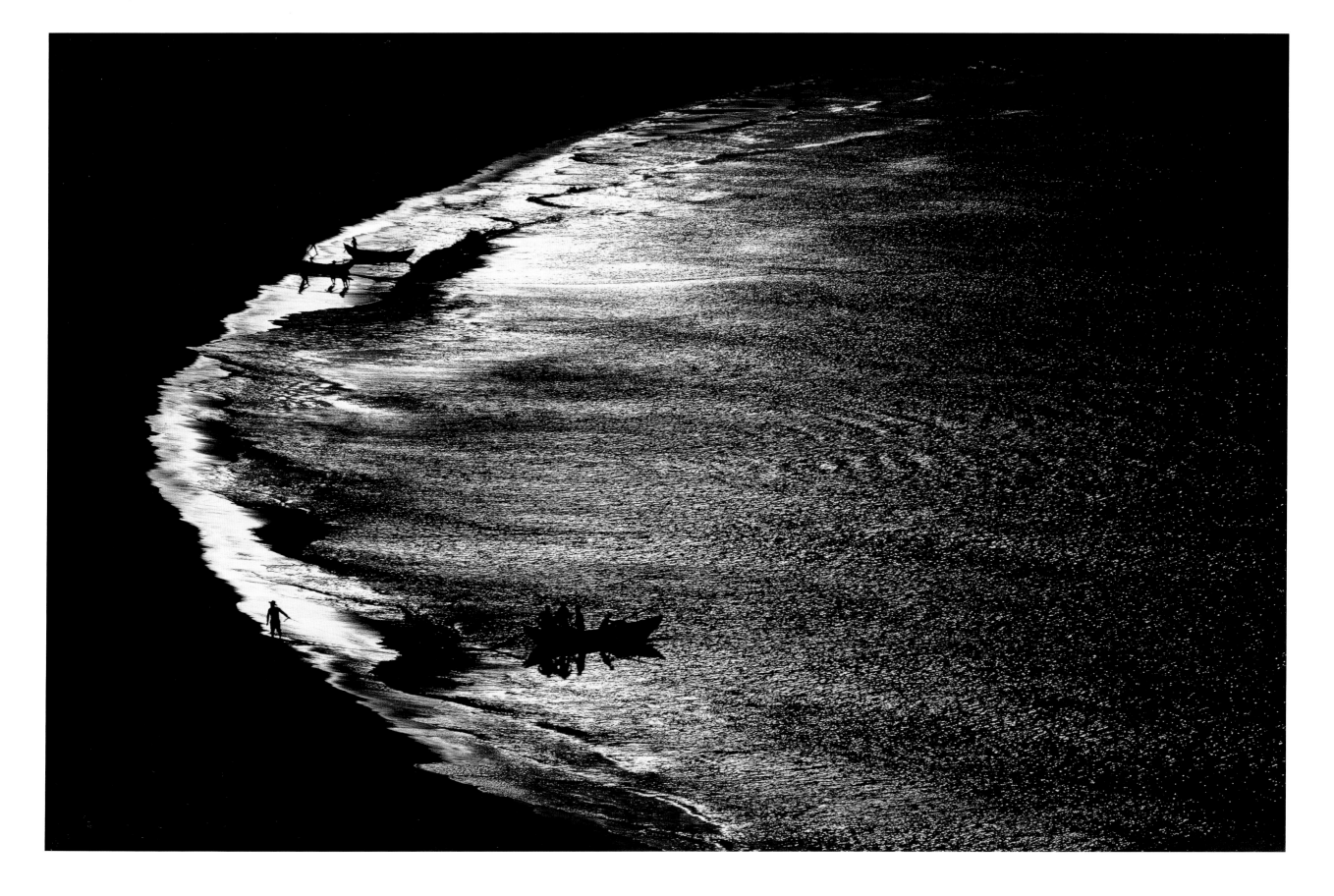

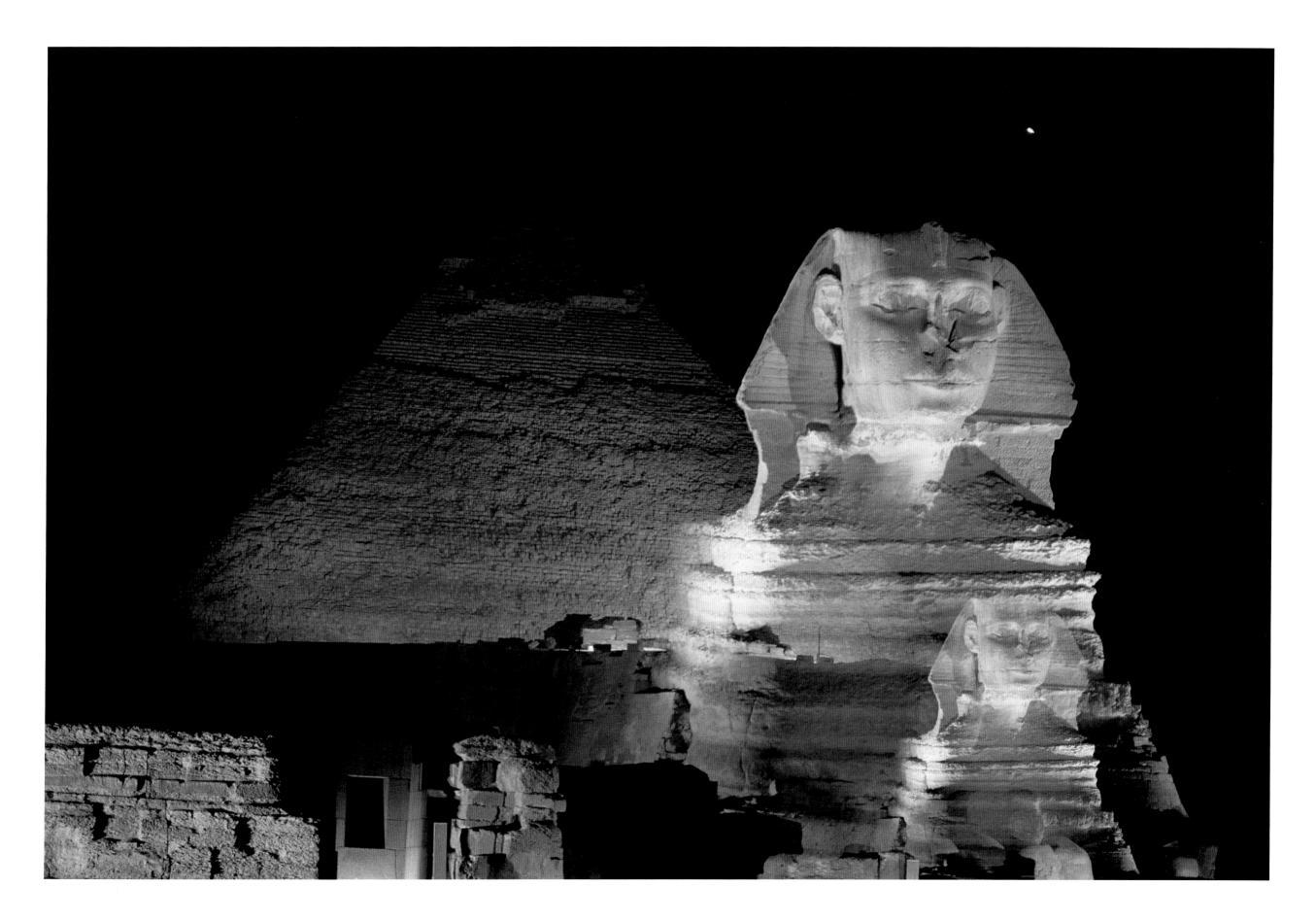

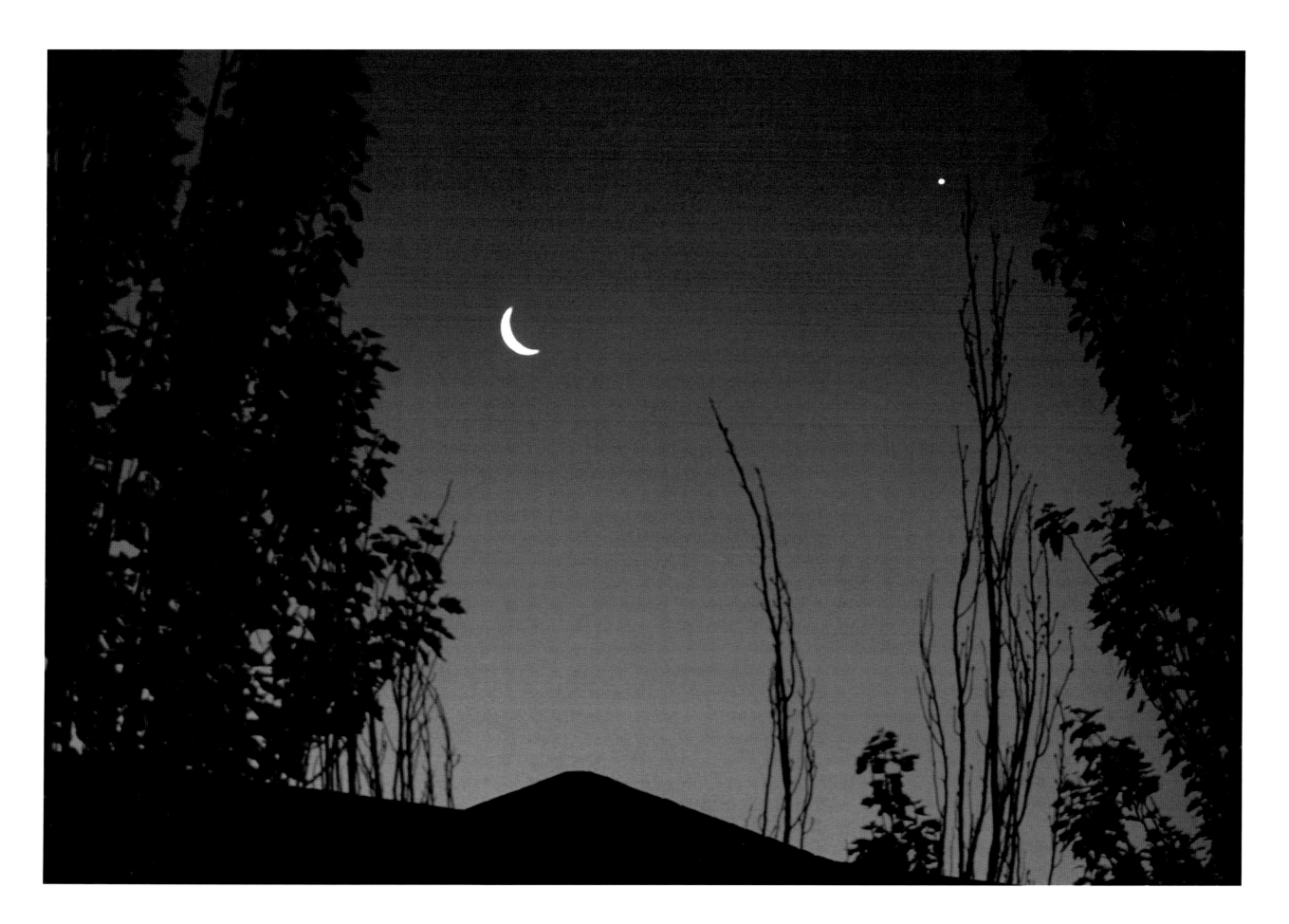

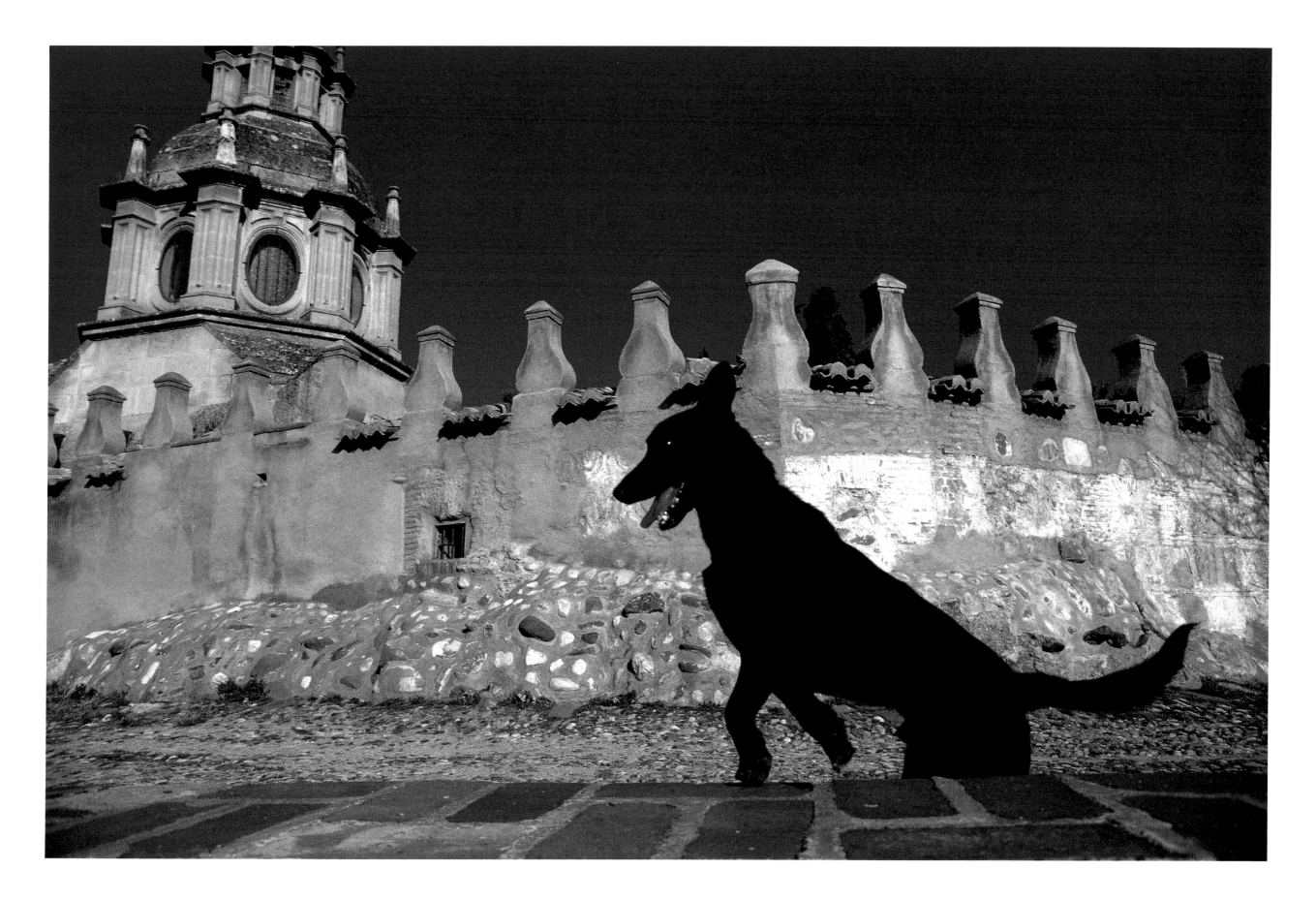

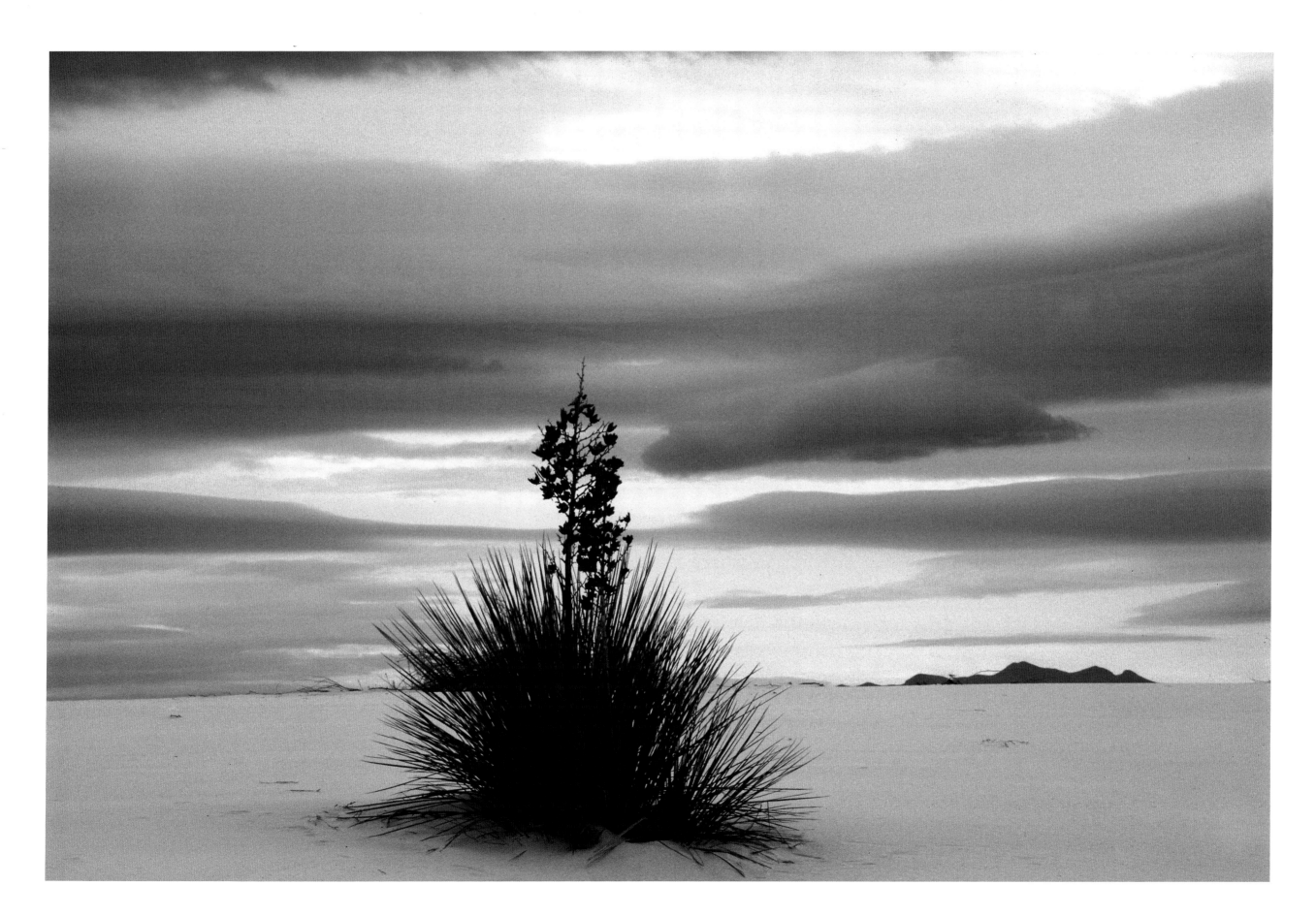

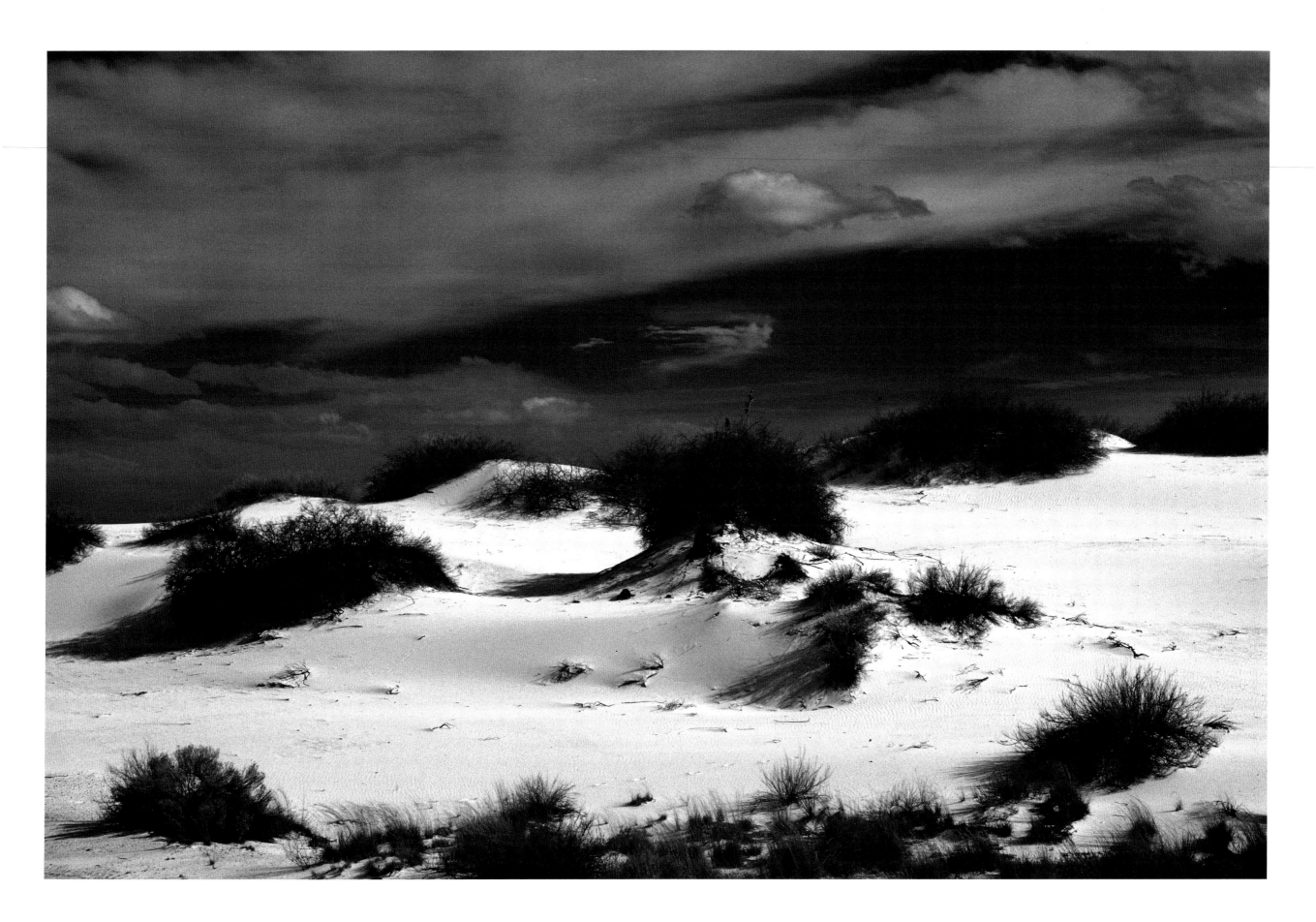

性的謎語　1985　台灣　Sea Side

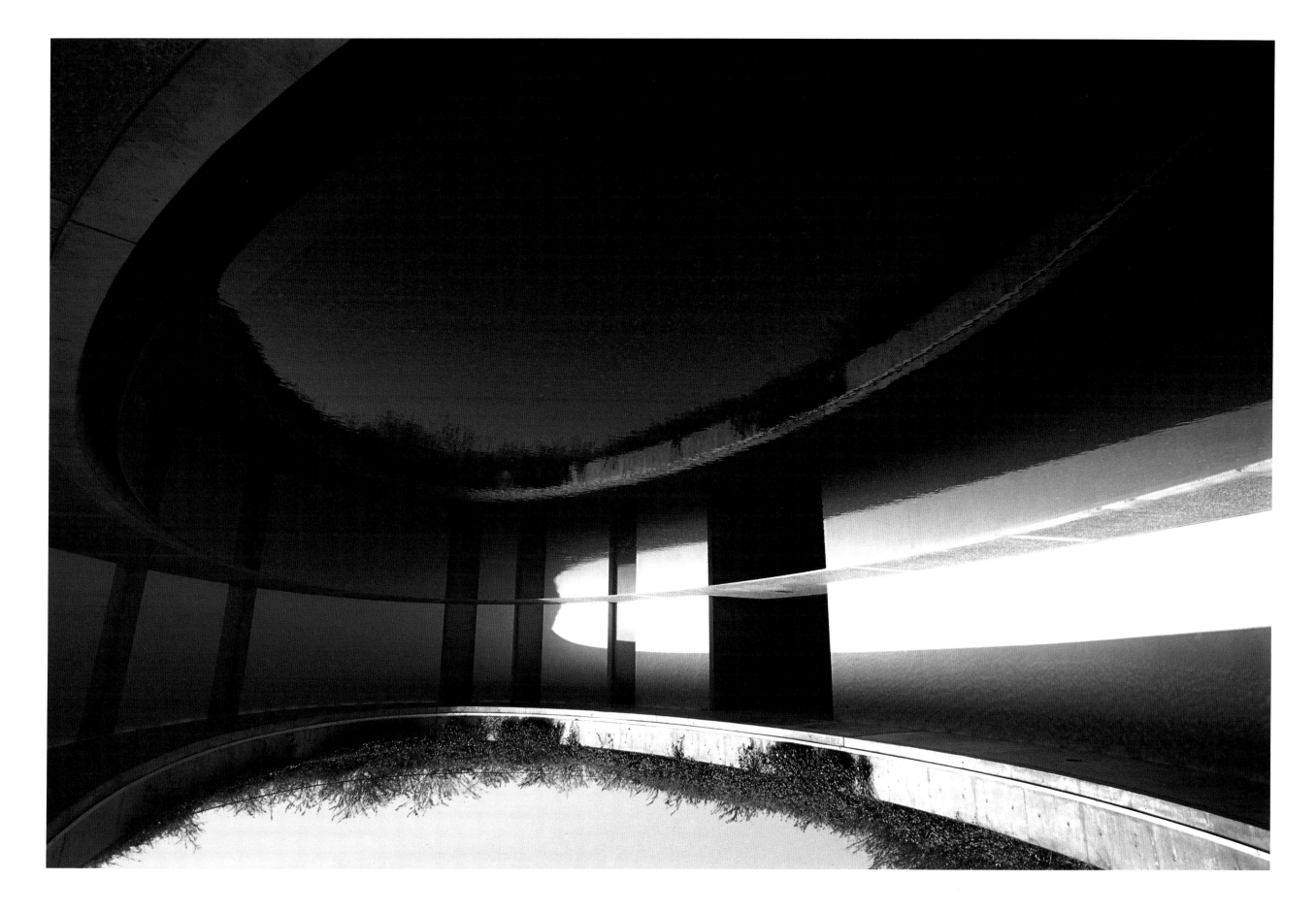

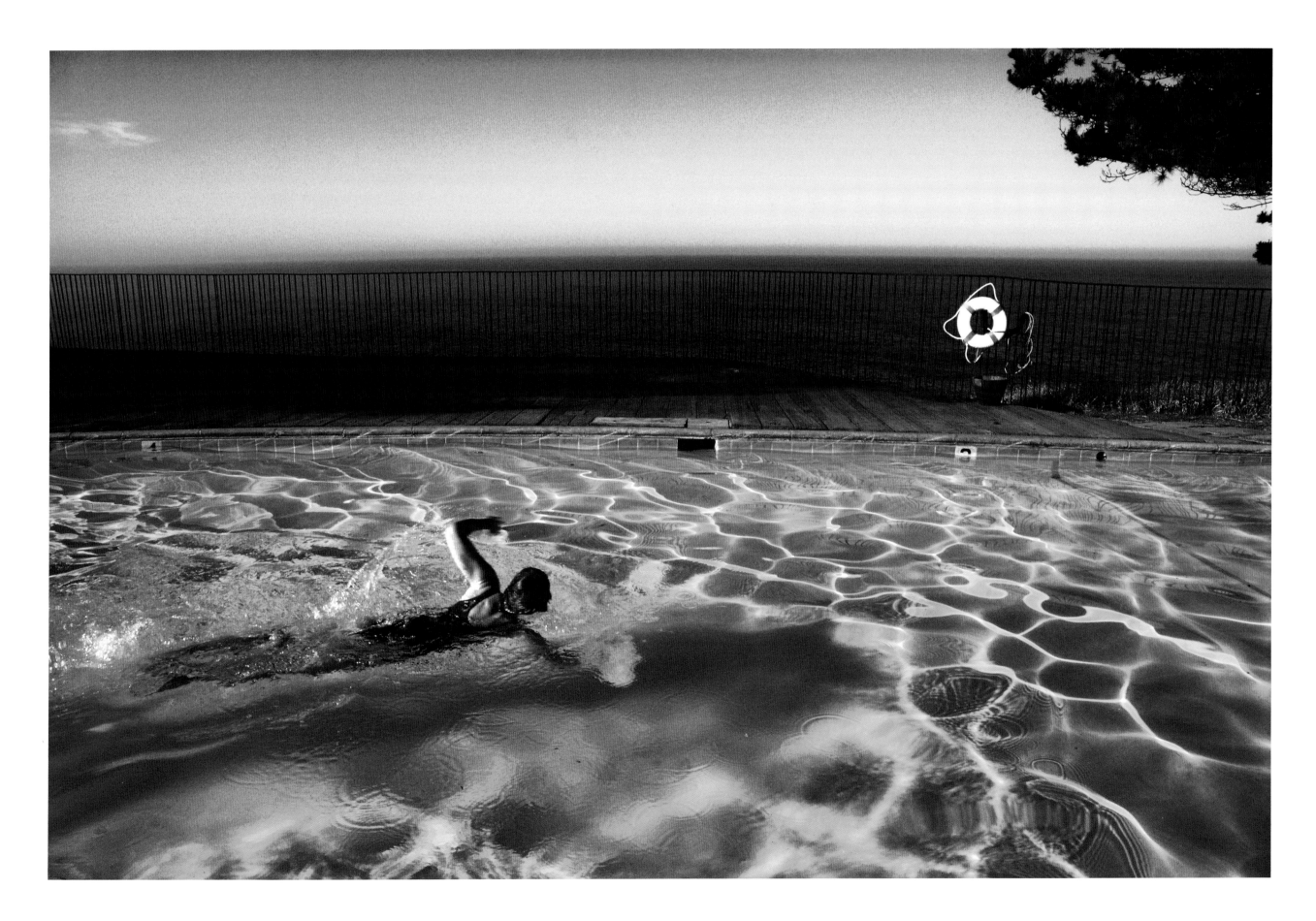

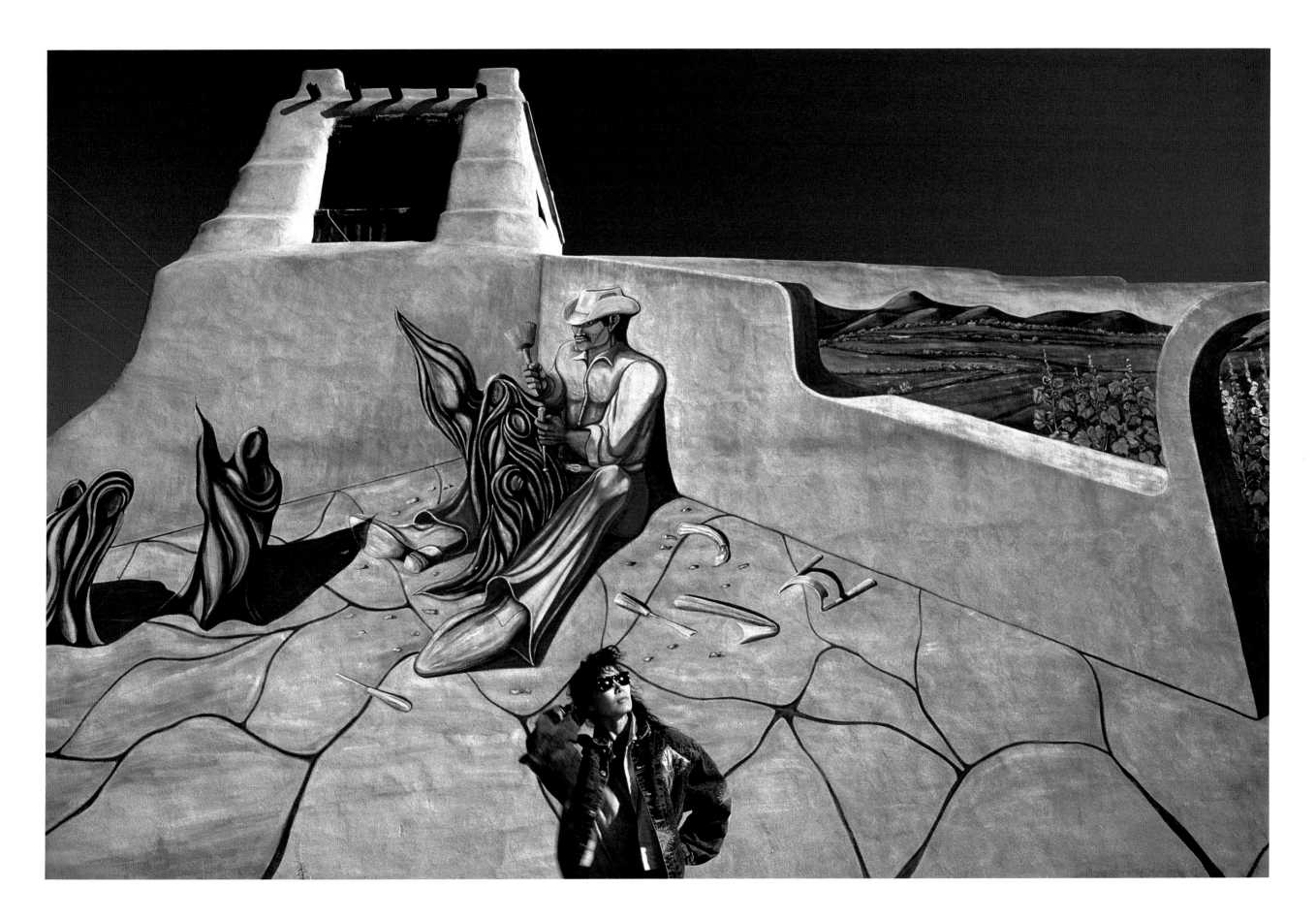

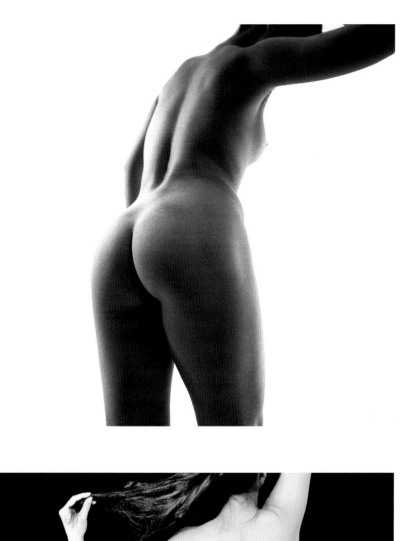
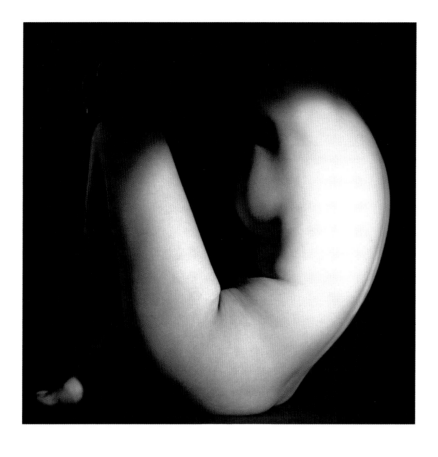
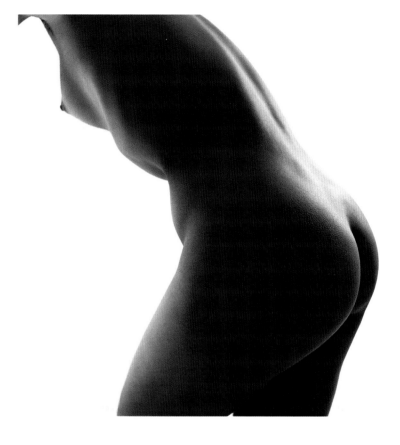
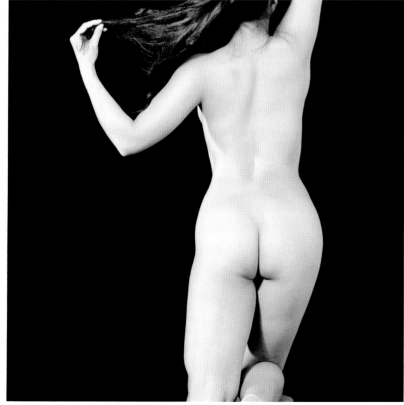
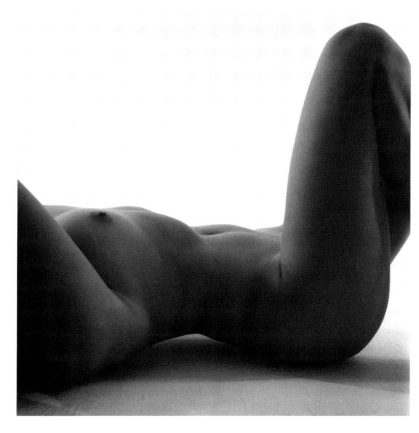
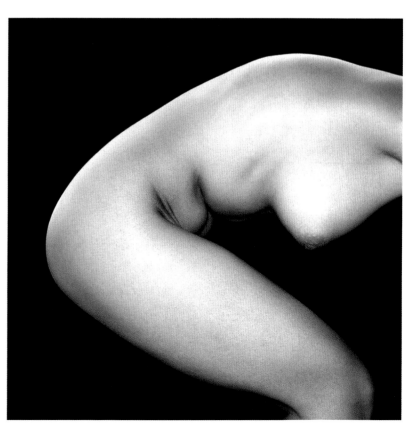

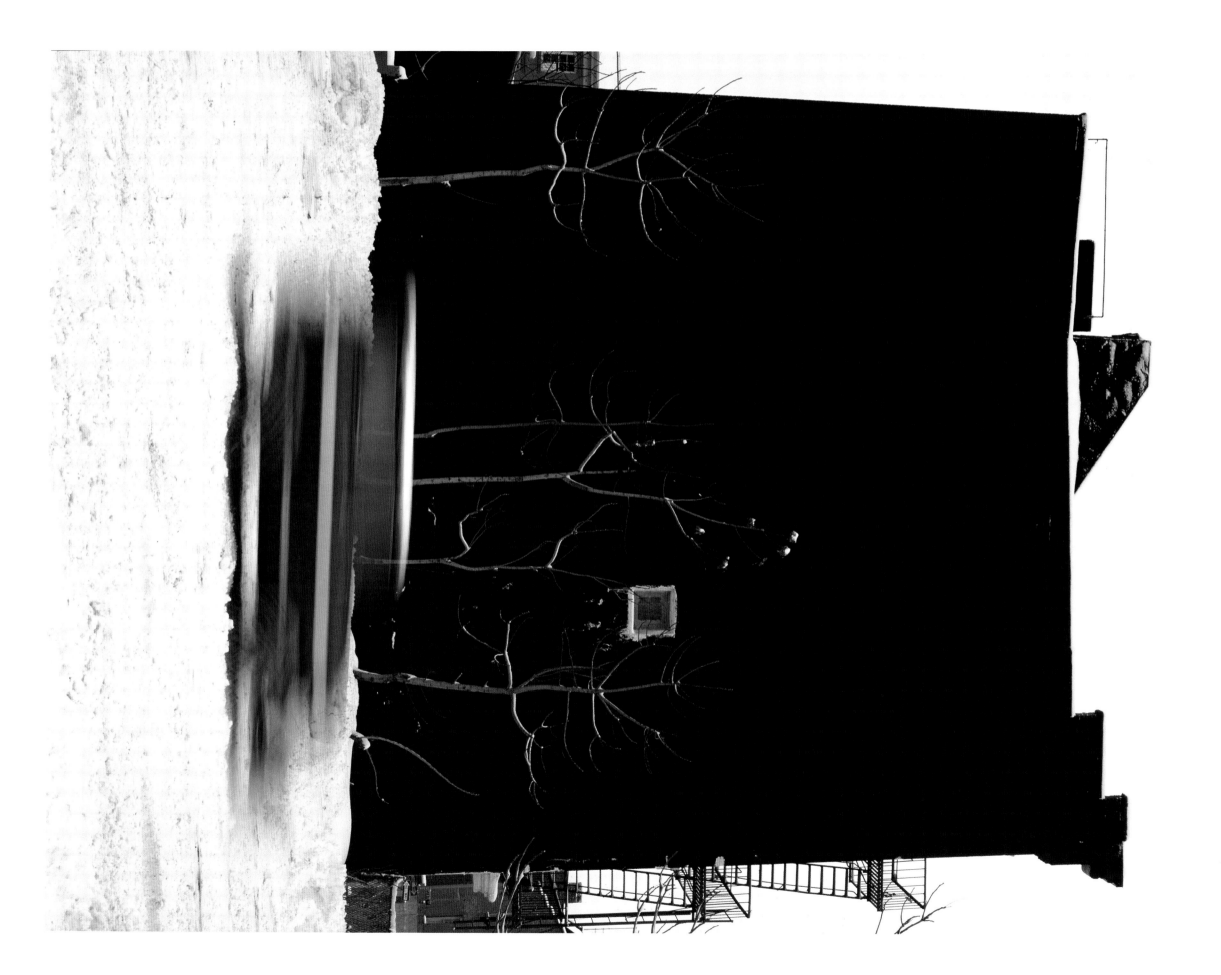

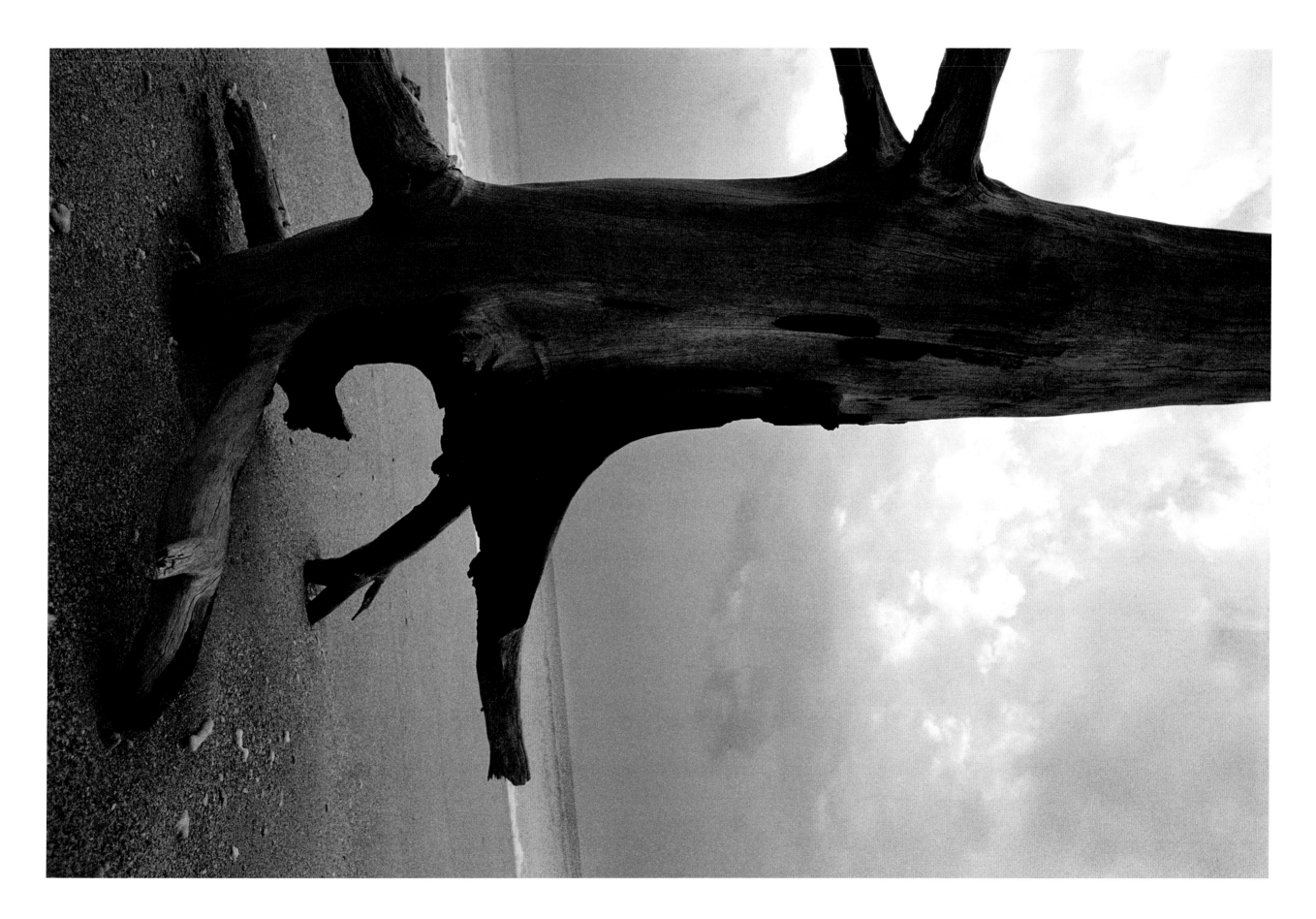

沙灘上　1985　台灣墾丁　Not Lonely

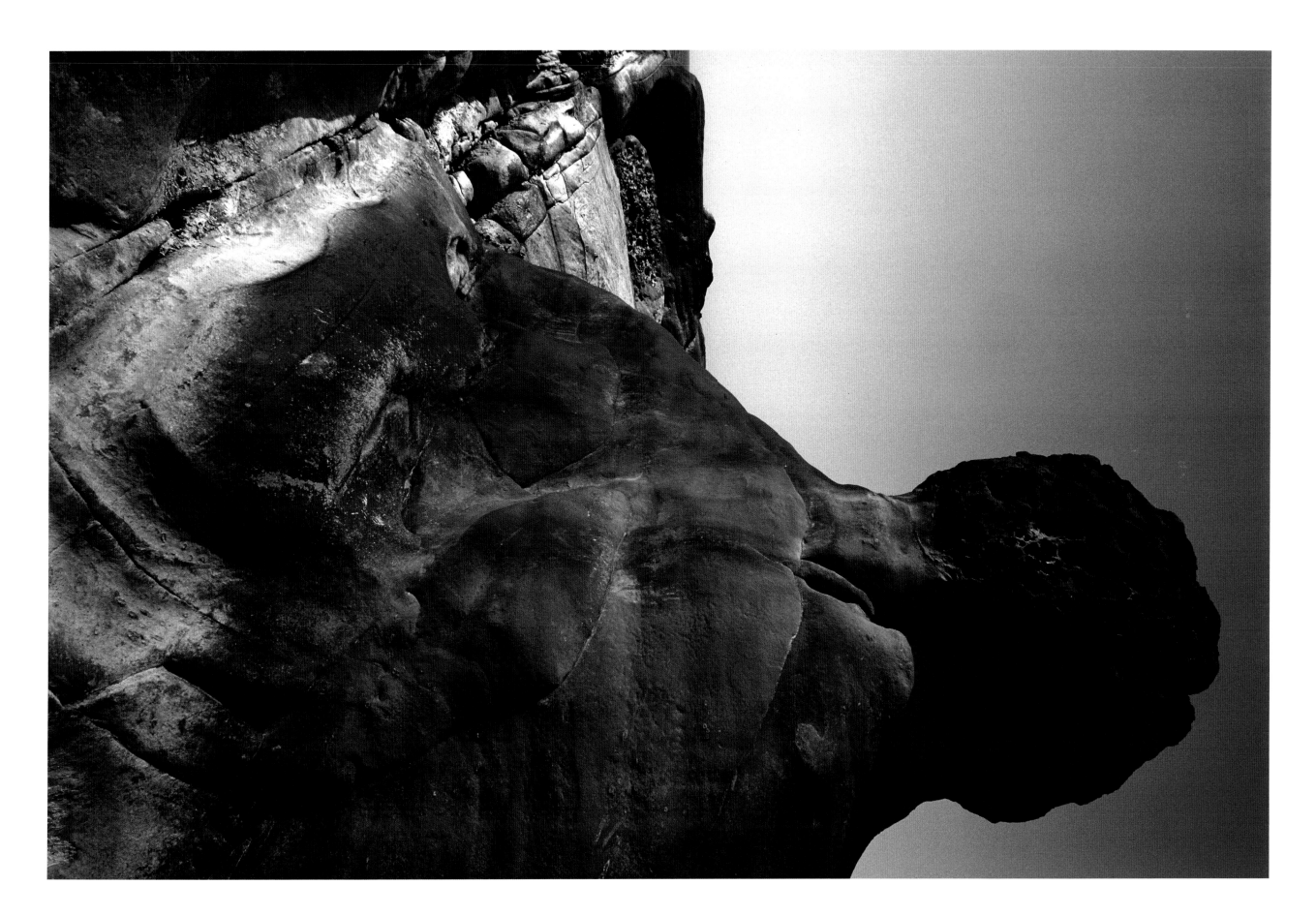

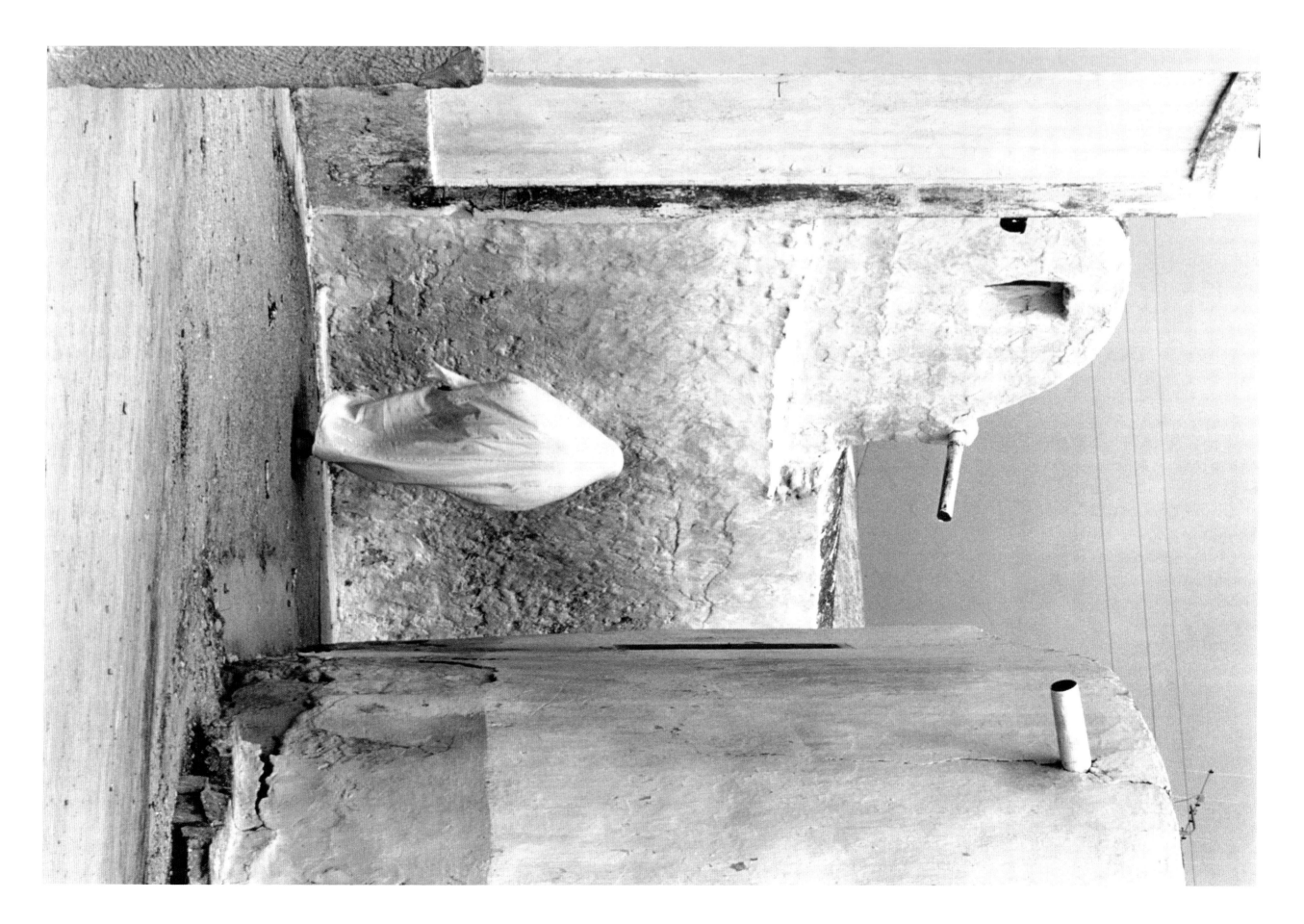

白衣 1979 裘尼西亞 In White

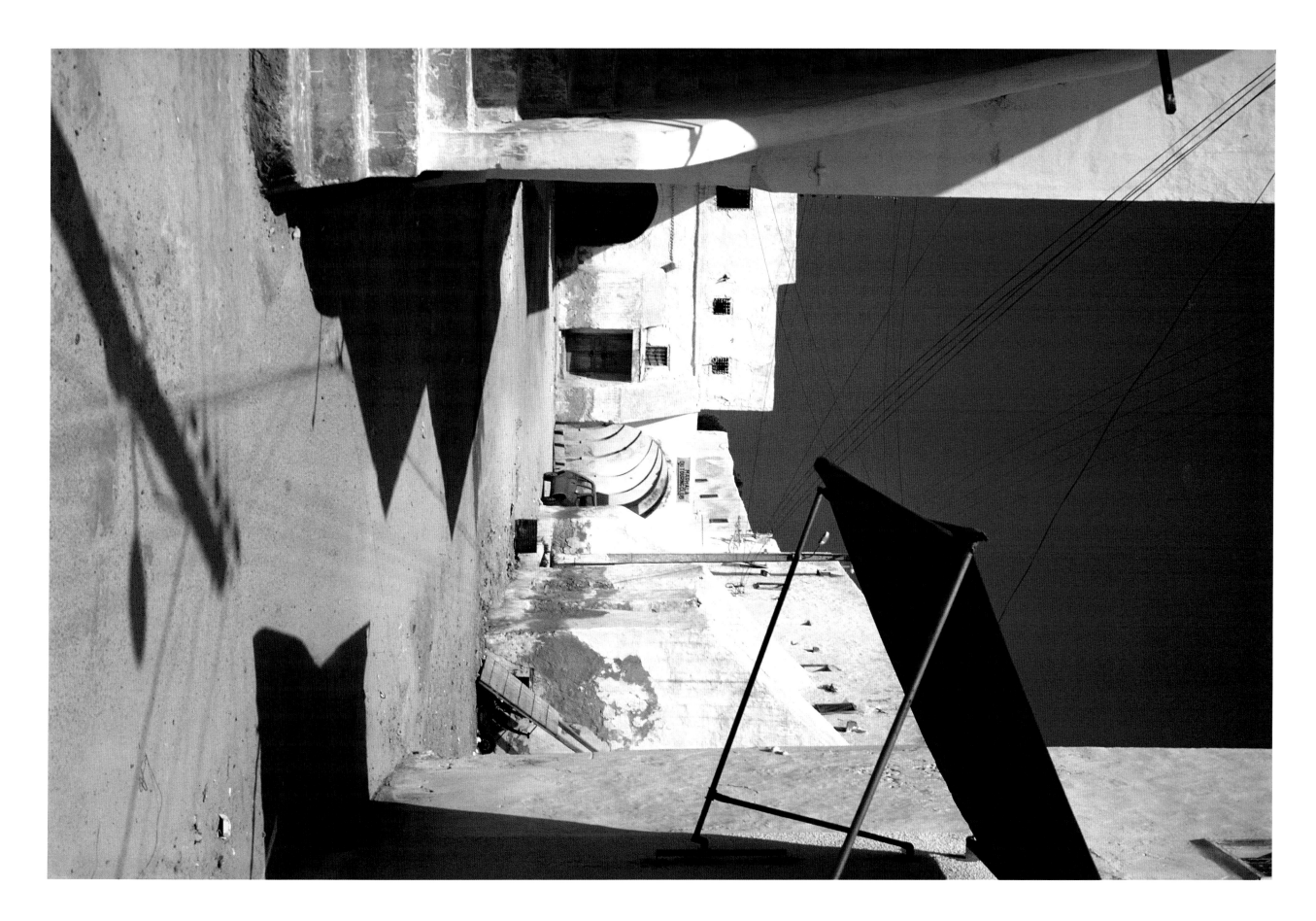

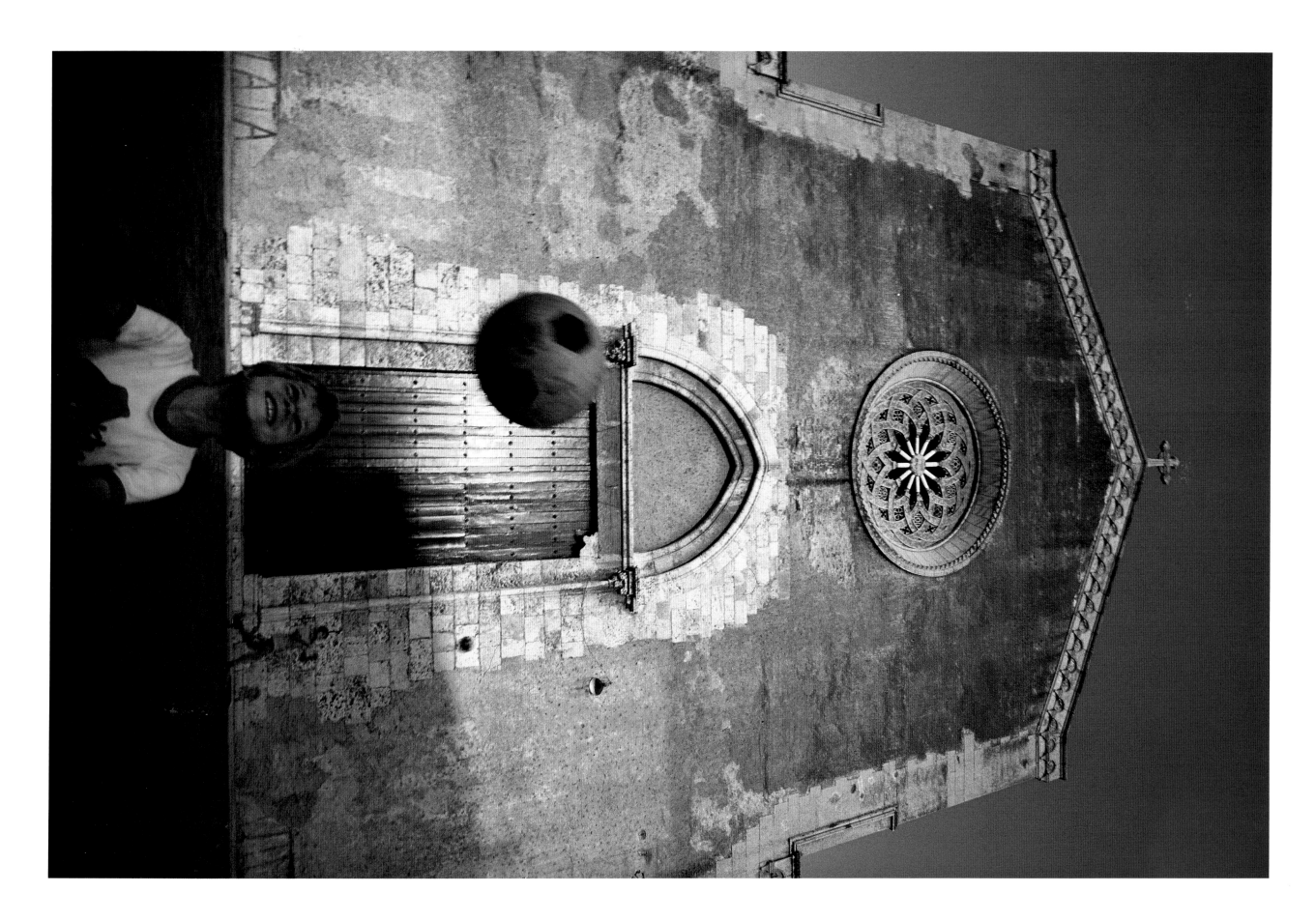

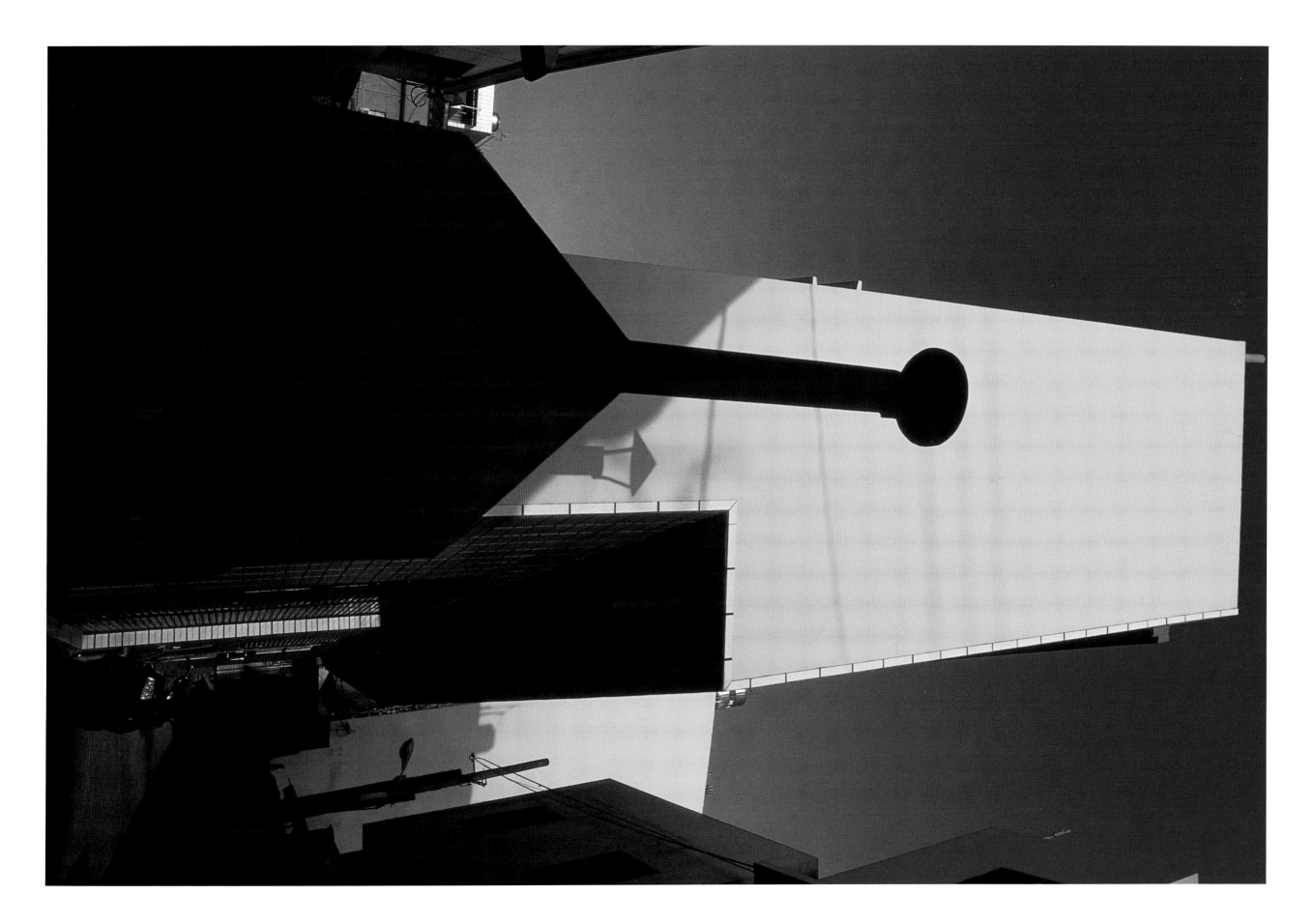

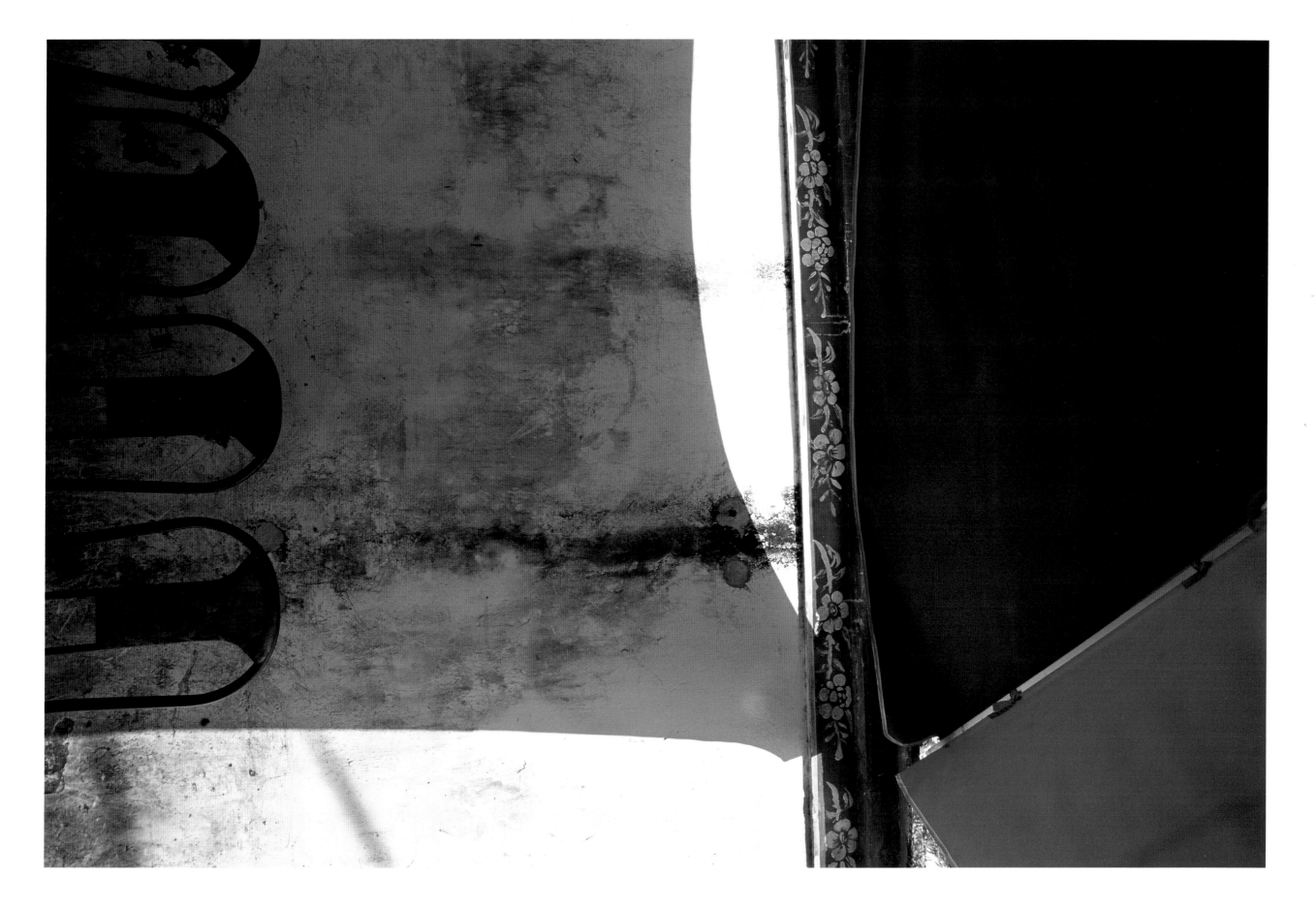

舊約　1999　台灣　Unknown Poem

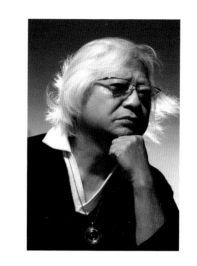

柯錫杰

1929年出生於台南，早年赴日學習攝影，返國後以高度精準的影像技術拍攝指揮家郭美貞、舞蹈家黃忠良等人物寫真，展現強烈個人的視覺風格，並且表達人物內在深層的精神。

六○年代移居美國紐約，是少數能在美國商業攝影界獲得肯定的亞裔攝影師，曾經為《Bazaar》、《Essence》、《House Beautiful》等國際知名雜誌擔任特約攝影。此外柯錫杰也是第一個深入撒哈拉沙漠拍照的台灣攝影師，不但改寫了日後沙漠攝影的風格，為Image Bank所收購的撒哈拉系列版權，也是Image Bank相關影像中被使用最多次的照片。

1979年為追求個人藝術創作的突破，在名利雙收之際毅然結束在美國的事業，遠赴南歐及北非拍攝風景，完成了造型簡潔、風格獨特的「心象攝影」，開創了一條極簡主義新攝影風格的路，以極罕見的技術精準度和美感直覺，傳達出文學「詩的意境」與美學「畫的質感」。

八○年代返國後，為台灣的攝影藝術帶來前所未有的視覺震撼，改變了國內大眾對攝影藝術的認識，也啟發了許多從事攝影創作者的觀念，並造就了多位現今優秀的中生代攝影家。

1994年，世界知名的紐約漢默畫廊（HAMMER GALLERY）為其舉辦攝影展，這是該藝廊自成立七十年來首度展出攝影作品。1996年紐約長島的Lizan-Tops藝廊邀請柯錫杰加入Burt Glinn、Ernst Hass、Pete Turner、Barbara Wrubel等國際知名攝影家的展覽，以「彩色攝影大師」為名共同展出。2000年英國「佳士得」（Christie's）拍賣公司在台灣區首次舉行的攝影作品拍賣會中，柯錫杰的代表作〈等待維納斯〉以該項目最高價成交售出，締造了台灣攝影界的新紀錄。

2000年11月，國內重要的藝術成就指標吳三連獎基金會頒發了該獎項的藝術類攝影獎給柯錫杰，以表達對其攝影藝術的肯定與推崇。

2006年獲頒國家文藝獎。

現與舞蹈家妻子樊潔兮定居於台北淡水。

tone 09　柯錫杰攝影五十年精選

作者：柯錫杰
影像製作：靳立祥
美術編輯：謝富智
責任編輯：李惠貞
法律顧問：全理法律事務所董安丹律師
出版者：大塊文化出版股份有限公司
台北市105南京東路四段25號11樓
www.locuspublishing.com

讀者服務專線：0800-006689
TEL：（02）87123898　FAX：（02）87123897
郵撥帳號：18955675
戶名：大塊文化出版股份有限公司

總經銷：大和書報圖書股份有限公司
地址：新北市新莊區五工五路2號
TEL：（02）8990-2588（代表號）
FAX：（02）2290-1658
製版：瑞豐實業股份有限公司
初版一刷：2006年11月
初版三刷：2013年4月
ISBN 978-986-7059-51-2

定價：新台幣2000元
Printed in Taiwan